Philippe Starck Distordre
Dialogo sul design tra
Alberto Alessi e Philippe Starck
a cura di Marco Meneguzzo
Philippe Starck Distordre
Conversation about design between
Alberto Alessi and Philippe Starck
edited by Marco Meneguzzo
Philippe Starck Distordre
Dialogue sur le design entre
Alberto Alessi et Philippe Starck
sous la direction de Marco Meneguzzo
Philippe Starck Distordre
Gespräch über Design zwischen
Alberto Alessi und Philippe Starck
herausgegeben von Marco Meneguzzo

Philippe Starck Distordre

Dialogo sul design tra Alberto Alessi e Philippe Starck
a cura di Marco Meneguzzo / Conversation about design between
Alberto Alessi and Philippe Starck edited by Marco Meneguzzo
Dialogue sur le design entre Alberto Alessi et Philippe Starck
sous la direction de Marco Meneguzzo / Gespräch über Design
zwischen Alberto Alessi und Philippe Starck
herausgegeben von Marco Meneguzzo

ELECTA / ALESSI

Traduzioni/Translation/Traductions/Übersetzung
Jeremy Scott, Laura Mejier, Klaus Ruch

Fotografie/Photographs/Photographie/Fotos
Santi Caleca: pp. 106 al centro e in basso, 107 in alto e al centro, 108, 109, 110,
111, 115 in basso; Stefan Kirchner: pp. 105, 106 in alto; Carlo Paggiarino:
pp. 107 in basso, 112 in alto; Studio fotografico Aldo Ballo, p. 105 al centro;
Tom Vack: pp. 112 al centro e in basso, 113, 114, 115 in alto e al centro

Coordinamento editoriale/Editorial coordination/Coordination éditoriale/
Verantwortlich für die Koordination
Renato Sartori

he ci la [...]

o. Ma i più bei corpi sono evidentemente [...]

ortatori dei migliori geni della specie.

È l'idea di bellezza che potrebbe essere diversa [...]

lla di "Playboy"...

a bellezza non ha rapporti che con [...]

lità del DNA, la più bella bellezza è [...]

bella spirale di DNA.

Questa è un'idea di bellezza, ma per il pen [...]

ninista o anche solo femminile, la bellezza [...]

x essere un problema mentale, di intelligen [...]

Queste sono alterazioni del pensie [...]

hanno molteplici cause: possiamo [...]

che il sesso non ha alcun rapporto [...]

esso, certamente, e presso l'uomo è a [...]

or più vero, perché l'uomo è molto, mo [...]

o più parassitario della donna. L'uom [...]

non sa più [...] perché bacia [...]

Questo dialogo si è svolto tra Issy-les-Moulineaux, sulla riva della Senna, vicino alla vecchia fabbrica della Régie Renault, dove vive Philippe Starck, e Crusinallo, dove, in un comprensorio che vede la più alta concentrazione di fabbriche omogenee di oggetti in metallo per la casa, Alberto Alessi produce. Due periferie, alla fine, più o meno privilegiate, ma che costituiscono punti d'osservazione non proprio immersi nel cuore della fibrillazione metropolitana e quindi leggermente più distaccati, capaci di consentire una vista e una visione più ampia, più lontana: al contrario, lo stendhaliano Fabrizio Del Dongo, trovandosi nel centro della battaglia di Waterloo non aveva capito chi aveva alla fine vinto o perduto...

L'idea iniziale era stata quella di confrontare il concetto di "distorsione", topologico e globale, negli oggetti e nella produzione, che Starck aveva focalizzato in molte sue interviste - e nella pratica progettuale -, e l'idea di "tipo" o - per usare il termine heideggerriano caro ad Alessi, che ne ha fatto un punto nodale della propria idea produttiva - della "cosicità" delle cose, cioè del loro essere intrinsecamente cose. Di questo si trovano ampie tracce nelle pagine seguenti, ma va detto subito che il dialogo ha preso tutt'altre vie, soprattutto grazie alla visione quasi epica che Starck fornisce delle mutazioni dell'uomo, dall'anfibio primordiale al futuro bionico, passando per un prossimo avvenire in cui si dovrà prendere coscienza dell'incessante cambiamento e della progressiva smaterializzazione del paesaggio quotidiano che ci circonda. All'interno di queste visioni grandiose, il lettore che volesse trovare riferimenti espliciti al progetto, e al progetto di Starck, non sarà del tutto scontento: il progettista francese, infatti, e il produttore italiano - pur trovandosi talora in un soffice contrasto - danno del loro lavoro indicazioni che forse non avranno la secchezza di un aforisma, ma che testimoniano anche nella lingua e nelle parole, aperte a un vasto

spettro di interpretazioni suggestive, del diverso modo di porsi, alla fine del millennio, di fronte al progettare e al produrre (senza contare poi che la parte iconografica è stata espressamente scelta, di comune accordo, per definire più un'atmosfera progettuale, che un progetto vero e proprio).

Anche per questo, ho cercato di mantenere, nella trascrizione dal nastro registrato, le diverse caratterizzazioni linguistiche, i modi dell'interloquire, tanto rotondi e profetici quelli di Starck, quanto calibrati e understated quelli di Alessi. L'unico verso il quale credo di aver attuato una piccola violenza linguistica sono io stesso: la necessità di eccitare e talora di provocare la discussione, unita all'esigenza di creare collegamenti non sempre agevoli, e di permettere al lettore di individuare da subito come dei pacchetti omogenei di argomenti di discussione, ha reso più asettico il mio abituale linguaggio, certo più pedante e probabilmente un po' antipatico. È l'inevitabile dramma del critico.

Marco Meneguzzo, dicembre 1995

7

Meneguzzo Oggi la trasgressione è una virtù, e una virtù estremamente produttiva. La trasgressione, anzi, pare quasi essere il motore del cambiamento non solo del progettare, ma addirittura del vivere. Si va dalla scienza attuale, in cui si teorizzano le ricerche "contro il metodo" come unica possibilità di progresso scientifico, agli atteggiamenti volutamente trasgressivi nel mondo della produzione, e in special modo in quelli della moda e del design. Tu hai dichiarato il tuo amore per la "distorsione" nelle forme e nei modelli produttivi, e questo concetto - abbastanza vicino a quello di "trasgressione" - è diventato una norma di successo, un modo efficace di progettare e di produrre. Mi domando se questa "distorsione/trasgressione", questo concetto di novità e di mutamento non si possa analizzare tanto precisamente da poter misurare la quantità sopportabile di mutamento, fino a giungere a una specie di marketing del gusto.

Starck Non ho molte risposte a queste differenze di giudizio, che sono essenzialmente nozioni culturali, con cui mi trovo male perché non ho cultura: del resto non sono convinto che questo sia il momento storico della cultura, mentre credo invece che ci siano delle necessità più importanti. Così, provo a rispondere in maniera diversa. Come ho detto, non ho il cervello a posto, e in più non è strutturato... dunque, all'inizio c'erano gli anfibi, nell'acqua, gettavamo il nostro seme nella corrente e le uova erano trasportate dalla corrente: non c'erano relazioni affettive con la discendenza e si può rintracciare appena la nozione di specie. Se non c'è nozione di specie, è impossibile che l'idea di progresso - che è sicuramen-

te la sola idea romantica inventata dall'uomo - possa esistere. Bisogna che l'uomo esca dall'acqua, diventi mammifero o in ogni caso che ci sia la cura, la protezione dell'uovo, perché solo da questo momento c'è la creazione, la nascita dell'Amore. Queste considerazioni non sono mie, sono di un giovane ricercatore - Laurent Beaulieu - cui ho domandato se si potesse vivere senza amore, e che mi ha risposto che "sì, si può vivere anche bene, e l'abbiamo fatto, visto che l'amore è un'invenzione recente".

Allora, a partire dalla coscienza della specie attraverso l'amore c'è l'intuizione dell'idea di progresso, che all'inizio è gravata dalla paura, dalla paura dei dinosauri, dalla paura dei fulmini, di tutto ciò che non riuscivamo a comprendere: davanti a una massa infinita di domande cui non si sapeva rispondere, si sviluppa l'idea di un'astrazione che possa essere la risposta a tutto. Questa risposta, questa specie di medicina del cervello è il concetto di Dio, il grande modello prima della nostra specie e poi anche della nostra civilizzazione, e quindi questo concetto si mescola all'idea di progresso, cioè poco a poco si affina. Gli prestiamo poteri straordinari, l'onnipresenza, la preveggenza, l'onnipotenza, eccetera... Tuttavia, gli attributi di Dio creano delle invidie: "perché Dio è così bello e potente, e noi siamo delle piccole merde? E se lavorassimo per diventare eguali a Lui?"; ora, è stupido voler divenire l'eguale di un concetto inventato da noi, ma è stato

obbligatorio, perché fa fuggire la paura...

M. È una versione laica della Genesi...

S. Sì, ma di sicuro nella Bibbia non penso che dicano che Dio non è che una medicina per la comprensione...così, nella coscienza prende forma un'idea di progresso, una specie di scopo materiale, mentre nell'inconscio c'è sempre questa ansia di eguagliare Dio e di superarlo. Per questo durante i secoli abbiamo lavorato per creare attorno a noi degli oggetti, dei trampoli, dei tacchi alti, delle protesi per issarci alla potenza di Dio. Inventiamo l'ottica per vedere lontano come Dio, inventiamo la strada per andare lontano come Dio, poi, inventiamo l'intelligenza artificiale per essere intelligenti come Dio, poco a poco vogliamo provare a eguagliare Dio. La nostra parte cosciente, confessata, è quella di creare oggetti per rendere la vita più facile, per aiutarci e, se possibile, per portarci alla felicità, mentre l'idea delle macchine come protesi - come ad esempio nel XIX secolo -, moltiplicando la nostra potenza ha cominciato a farci vedere il percorso della potenza di Dio. Il XIX secolo è l'invenzione della macchina - uno scenario come tanti, e sicuramente ce ne sono altri -, ma è stato scelto dall'inconscio collettivo: l'idea di progresso è un'idea assolutamente romantica, è poesia, perché in genere non ha un'utilità funzionale maggiore di quella della poesia. Tra il XIX e il XX secolo si è generata la fascinazione della macchina, la sua deificazione, ed è proprio a questo punto che abbiamo cominciato a

scivolare, perché abbiamo dimenticato lo scopo, il fine, non quello di Dio, che anzi comincia a rispuntare fuori, ma quello delle macchine inventate dall'uomo per servirlo. Il maestro ha inventato un servo - la macchina - che in un secolo è divenuta a sua volta maestro. Cioè il prodotto, benché sempre costruito da noi, si è generato la sua propria ragione d'essere, la sua propria esistenza, la sua propria economia e la sua propria inutilità.

M. Questa sintetica storia dell'uomo mi ricorda una specie di brodo di coltura, dove si mescolano il Golem medievale (nella creazione del servo prima ubbidiente all'uomo, poi ribelle e incontrollabile) con gli scenari fantascientifici e "neuromantici" alla William Gibson, o "robotici" alla Asimov (nell'oggetto/prodotto che acquista autonomia e si autocostruisce), ma vi riconosco anche qualche inconscio rimando (nell'idea di prodotto-feticcio) alle analisi materialistiche e marxiste della storia dell'era delle macchine.

S. Non conosco i concetti marxisti, ma sicuramente so che molti oggetti hanno perso la loro vera ragione d'essere, nel senso che sono divenuti dei parassiti, invece che degli oggetti d'uso e di servizio nel senso nobile, largo del termine. In altre parole, la gente suda sangue per acquistare oggetti generalmente inutili. Oggi il mondo degli oggetti è fatto di un 10-15% di effettiva domanda di servizio, al massimo, e di un restante 85% di merda, che ci asfissia. Il positivo si è trasformato in negativo, e così alla fine del XX secolo siamo arrivati a una società veramente materialista, che potrebbe anche essere interessante, se fosse cosciente del per-

ché è così. Ma questa società non lo sa. La gente è incapace di conoscere la vera ragione dei propri acquisti: se la conoscessero, gli acquisti sarebbero diversi e si acquisterebbe di meno, e credo che questo comincerà ad accadere in un futuro molto vicino.

Tuttavia, adesso siamo arrivati a un punto relativamente importante, sia perché intravedo una certa presa di coscienza, sia perché l'anno 2000 può essere una data-chiave, visto che la collettività ama le date-chiave ("Ah! È Natale: d'ora in poi farò ginnastica tutte le mattine!"): cioè, certi mutamenti che avrebbero preso più tempo, vengono compressi e catalizzati molto velocemente in vista di queste date-chiave.

Ci sono molte cosa da dire e io ho fatto una specie di riassunto, ma questo porta oggi all'idea di un obbligo etico nei confronti della moralizzazione della produzione.

M. L'obbligo etico, la moralizzazione della produzione sembrano tradursi in una proposta di minori consumi: se a questo aggiungiamo una previsione di smaterializzazione degli scenari quotidiani umani, il futuro potrebbe porre più di un problema ai produttori di oggetti (ma anche ai designer...), che si troverebbero anch'essi di fronte alla necessità di cambiamenti sostanziali.

Alessi Capisco perfettamente il suo punto di vista, anche se entrambi abbiamo fatto parte e facciamo parte di questa fase della società dei consumi, e mi sento molto vicino sia a questo aspetto del problema produttivo che alla sincerità di Philippe: mi trovo ad avere gli stessi problemi, a vivere gli stessi drammi...

M. Dramma? La parola è significativa: un dramma è un contrasto interiore, una difficoltà di rapporto con sé e con gli altri, e se viene applicato a una filosofia produttiva farebbe pensare a un punto cruciale, di difficile soluzione, sia personale che sociale.

Del resto, sembrerebbe che la proposta - o anzi la previsione di un futuro scenario umano, da parte di Starck - preveda una produzione di oggetti che di fatto è una non produzione, almeno come siamo abituati ad intenderla oggi. Quasi una sensazione di sdoppiamento.

A. Non parlerei di sdoppiamento, ma di consapevolezza del ruolo che stiamo giocando in questo momento e in questo contesto: da ottimista quale sono, sono convinto che si riuscirà a trovare un nuovo equilibrio produttivo, che aiuterà a sedare questo dramma interiore. Per esempio, proprio da Philippe Starck nel corso degli anni della nostra collaborazione ho avuto una serie non direi di progetti veri e propri, ma di "mezzi progetti" che si muovono nella direzione di quella che noi chiamiamo la "nuova semplicità". Quando immaginiamo quel che potrebbe succedere nel futuro ai prodotti che sviluppiamo, pensiamo a questa idea di "nuova semplicità" come al tentativo di raggiungere il cuore della "cosicità" delle cose. Se guardo all'indietro alle qualche centinaia di prodotti che ho contribuito a diffondere, ce ne sono alcuni - pochi, per la verità - che hanno raggiunto livelli di eccellenza rispetto agli altri. Ebbene, questi si sono avvicinati alla cosicità del loro "tipo": la "pentolicità" della pentola, l'"oliericità" dell'oliera, la "caffettiericità" della caffettiera.

M. La "cosicità" è tendenzialmente anonima: chi ha inventato la sedia a sdraio, che è un oggetto perfetto?

Chi, le forbici da sarto? Mi chiedo cioè se stiamo andando verso un design concettualmente anonimo, e pormi questa domanda mentre stiamo parlando di un designer in cui l'impronta personale è dominante mi riporta a una divaricazione, a un'aporia rappresentativa difficilmente componibile. Come si concilia allora la ricerca della "cosicità" delle cose, il loro tipo, la loro essenza, coi concetti di unicità, di differenza, di individualità, di impronta che ogni creatore - ma anche il pubblico - vuole generalmente nei propri progetti?

A. La risposta alla prima parte della domanda - la tendenza all'anonimato - è probabilmente affermativa: si va verso una delinguisticizzazione del progetto, cioè verso una purificazione, una semplificazione e una minor presenza del linguaggio formale del progettista. Dico minor presenza, perché nei recenti anni passati questa presenza è stata molto forte, anche nei migliori esempi che il design ha prodotto.

Per quanto riguarda invece il secondo problema - il rapporto tra tipo e individuo -, il punto di incontro dovrebbe essere una specie di fusione ottimale tra il parametro della funzione - parametro materiale -, e i parametri della sensorialità, della memoria e dell'immaginario, che collegano la funzione materiale a una funzione di natura superiore.

M. Questo è il risultato della saturazione formale e concettuale degli anni ottanta, del rifiuto cioè di quell'idea di edonismo produttivo e consumistico, o si tratta invece di situazioni e di sentimenti più profondi? In altre parole, questo previsto cambio di tendenza fa o non fa parte di un ciclo epocale e, se ne fa parte, non è forse anche vero che questi cicli hanno curve sempre più acute, sono cioè sempre più accelerati, tanto da esaurirsi in pochi anni o, al massimo, in pochi decenni?

S. È qualcosa di più profondo del rifiuto della superficialità degli anni ottanta: si tratta di un ciclo. E benché le curve di tendenza, i cicli, è vero, oggi siano accorciati, essi non lo sono poi così tanto come ci fanno credere i media: ci sono dei ritmi da scoprire, visto che non esistono rivolgimenti totali, ma solo evoluzioni che passano per piccole varianti, leggeri soprassalti. Oggi dunque la gente è arrivata - per vari motivi - a una presa di coscienza malgrado tutto ecologista, che è molto importante...

M. Malgrado tutto?...

S. Sì, malgrado tutto. L'ecologia resta comunque una priorità: il solo problema è che è stata strumentalizzata dai pubblicitari, dagli esperti di marketing, e dai media che hanno la grave responsabilità di aver venalizzato una priorità della specie, in favore di un profitto immediato per le loro tasche, cosa per cui l'ecologia oggi è fuori moda per lasciare il passo a cose ben più detestabili, come il nazismo, ad esempio. Ma i problemi non sono risolti: se qualcuno oggi parla di ecologia, gli si dice: " d'accordo, è vero, ma è roba dell'anno scorso". Comunque, c'è una certa presa di coscienza che fa sì che ci rendiamo conto che la materia che ci circonda non è più la stessa e che non sarà più la stessa. Malraux ha detto "il XXI secolo sarà mistico o non sarà": io spero piuttosto che sarà immateriale, perché abbiamo visto a cosa porta quello. Dio è stato uno strumento di progresso, la religione è sta-

ta un inquadramento di questo risveglio, uno strumento del modernismo.

Tutto ciò ha potuto far guadagnare qualche secolo alla specie, ma questo strumento moderno, in un momento che faccio un po' fatica a definire, ma che situerei verso il Medio Evo, quando possiamo cominciare a pensare alla fine delle grandi paure, a intravedere una forma di modernità, questo strumento, dicevo, si è ribaltato, da positivo a negativo, e oggi è uno strumento vischioso, che spinge la gente al disinteresse, perché in cambio di questa specie di modernismo, di questa architettura dell'intuizione e della paura, abbiamo delegato a qualcuno più grande, a questo essere potente: ma l'abitudine alla delega dei nostri pensieri porta al disinteresse, alla vigliaccheria. Così, oggi la sola soluzione della civiltà è l'autoresponsabilità, la presa di coscienza individuale, senza la quale non ci può essere consenso collettivo. Oggi che è diventato urgente che il mondo sia assolutamente chiaro con se stesso, questo non accade, perché ci siamo lasciati governare le intuizioni dalla religione, da questo o da quello. Abbiamo di fronte il pericolo reale che mostra la religione, senza parlare poi di quelle giustificazioni opportuniste di gente che crea ogni giorno delle guerre di religione artificiali. L'idea di Dio è diventata pericolosa.

M. Eppure, l'idea di Dio non è materiale...

S. È vero, ma non è cosciente. La coscienza, il cosciente è materialista, l'idea di Dio è nell'inconscio. Cioè, se tu oggi dici a uno che si è comprato un personal computer per diventare potente come Dio, ti prende per matto, e invece non fa che questo. Se dici a uno che si è abbonato a Internet per essere onnipresente e comunicare come Dio, come lo Spirito Santo, ti ride in faccia. E invece non fa che questo, perché Internet non serve a niente se non a dimostrare che puoi parlare in un secondo con uno in Australia, e scambiare masse di informazioni. È la differenza col telefono: il telefono è un abbozzo, ma rimane nel ritmo umano possibile, mentre là in qualche nanosecondo possiamo mandare la Bibbia, milioni di pagine.

È la dimensione che affascina, che affascina la gente. La gente è quasi incapace di vedere, perché tutto ciò è bruciato dalla venalità, o se vuoi dal marketing, dalla pubblicità: la gente è incapace di conoscere le vere ragioni dei propri acquisti. Però, la gente comincia a essere cosciente che più...perché quando non hai nulla non puoi sapere, ma quando hai e hai avuto, si vede bene che non serve a niente. È per questo che i ricchi sono sempre in vantaggio sui poveri, perché hanno almeno avuto la fortuna di provare: non sono accecati dal desiderio e dall'invidia. Perciò, si capisce che più si ha, meno si ha.

M. Da molte di questa considerazioni traspare una specie di aspirazione etica, morale, una fiducia illuministica nell'educazione alla percezione della realtà, che ha tuttavia qualche aspetto fideistico: la gente avendo sperimentato il consumo si accorgerà necessariamente e in maniera automatica dei propri biso-

gni reali e riconoscerà ciò che è "buono per lei", adottando sistemi di scelta e di acquisto adeguati. Ma perché questo dovrebbe accadere, e perché l'evoluzione dovrebbe generare una presa di coscienza? Ci sono indizi che si vada verso questa direzione?

A. Non ho dubbi che la gente sia progressivamente più sensibile al buono e al bello, anche se si tratta di un cammino lentissimo. Io che di questo viaggio ho percorso venticinque anni ho riscontrato un'evoluzione di sensibilità, che però è più di natura estetico-culturale, che non ancora una vera e propria presa di coscienza del fatto che si potrebbe pensare a sfuggire alla società dei consumi. In questi anni abbiamo raggiunto l'apice della società dei consumi, e sicuramente ci saranno altre fasi, diverse, della società del benessere, che mostreranno più attenzione all'uomo e meno ai suoi oggetti, ma per ora questo è ancora lontano.

S. Un cambiamento c'è davvero. Come ti ho detto, dapprima il cambiamento di tendenza avviene grazie alla prova, all'esperienza diretta. La gente ama provare, e ha visto che avere tre Walkman, due televisori o tre auto non rende felici. Poi, la coscienza, l'intuizione profonda della realtà ecologica ha creato un cambiamento fondamentale nella nostra idea del mondo. Fino a poco tempo fa seguivamo l'idea egiziana del mondo: piatto e infinito, con le colonne che sorreggono il cielo, e una specie di tapis roulant che si snoda infinito sotto i nostri piedi. Se è infinito, non ci sono problemi a scavare, bruciare, rompere, superconsumare. Al contrario, adesso ci rendiamo conto che se Galileo ha detto "eppur si muove", vuol dire che la terra è sferica, e se è sferica vuol dire che è conchiusa, finita: compreso questo, bisognerebbe essere totalmente imbecilli e aver perduto ogni senso di specie, di continuazione e di protezione della specie per continuare a bruciare, rompere, consumare inutilmente.

M. È per questo che, quando non disegni per progettare, fai e hai fatto moltissimi disegni grandi e conchiusi, e qualche volta con l'immagine della Terra sferica, come se fosse vista dal di fuori?

S. Sì, certo. In quel momento non me ne rendevo conto, ma hai certamente ragione. Credo che sia un grande cambiamento. È dal dopoguerra che tutti hanno potuto conoscere la Terra: quando ci sono luoghi sconosciuti, la sfera si scioglie e diventa orizzontale, non so come. Invece, quando sei stato quattro volte al Club Méditerranée, una volta in Brasile, una volta a Corfù o un'altra non so dove, in Tailandia, quando guardi un po' la televisione, capisci. È una presa di coscienza profonda quella per cui bisogna consumare meno materie e meno energia: senza questa, è come segare la tavola su cui sei seduto. Allora, questo, aggiunto alla delusione che ci hanno dato tutti gli oggetti, aggiunto alla sproporzione che gli abbiamo offerto, la sproporzione, cioè la quantità di sangue che abbiamo dato per avere un oggetto, lo ripeto, è deludente. Abbiamo vissuto il tempo della materia e andiamo verso la smaterializzazione, con l'uomo che avrà il minimo attorno a sé. Non appena ci accostiamo a questa idea, possiamo prefigurare l'uomo futuro, per il qua-

le il prodotto buono non può essere che un accessorio dell'uomo, al contrario di oggi dove l'uomo è quasi un accessorio dell'oggetto. Perciò, se vogliamo parlare del prodotto, dobbiamo prima parlare dell'uomo. E prima ancora di parlarne, parlare del "perché", perché la conclusione di tutto il mio lavoro, che sembra di una semplicità biblica, quasi ingenua, è che - lo ripeto - la materia per la materia deve morire, il prodotto per il prodotto non deve esistere, da cui un rigore e una morale per cui solo l'umano è importante e - vado ancora più lontano - nell'umano che è la cosa più importante, l'Amore è la cosa più importante. Sono arrivato a pensare che il solo problema sia che è anormale che un pensiero così normale sembri anormale, tanto che oggi quando si parla di Amore, la gente fa "Uff!..."

M. C'è un film di Jan-Luc Godard, ambientato nel futuro, dove la sensazione del futuro è data solo e unicamente dall'assoluta mancanza del sentimento dell'amore...

S. Eh sì...ha ragione di dire questo, ed è per questo che bisogna battersi: quando ti dicevo che non avevo interesse o urgenze sulla cultura era perché la mia urgenza è sulla restaurazione dell'Amore.

M. Ma l'amore è un'attitudine culturale.

S. No, no, no...prima di tutto l'amore è il frutto della coscienza intuitiva della protezione della specie e tutto viene dopo. Quando fischiamo a una bella ragazza per strada - ed è interessante vedere che le donne hanno sempre tenuto un doppio linguaggio in questi casi - questa coscien-

temente dice "mi fa incazzare", ma incoscientemente è felice perché è stata riconosciuta come una bella riproduttrice, come una buona portatrice dell'avvenire della specie. La sessualità, ...potremmo citare un altro esempio più crudo e più diretto: gli uomini si vergognano di dire che guardano "Playboy", ma non dovrebbero vergognarsi, perché "Playboy" non è mai stato un giornale che mostra il vizio, "Playboy" non è che il catalogo delle più belle riproduttrici, delle migliori per continuare la specie. Non c'è bassezza.

M. Può darsi che il modello proposto, la forma della "riproduttrice" sia presentata non con questo intento...

S. No, è il senso di colpa che ci portiamo appresso a causa della religione che ci mostra, che ci fa credere che sia laido e che ci fa comportare con lei in modo laido. Ma i più bei corpi sono evidentemente i portatori dei migliori geni della specie.

M. È l'idea di bellezza che potrebbe essere diversa da quella di "Playboy"...

S. La bellezza non ha rapporti che con la qualità del DNA, la più bella bellezza è la più bella spirale di DNA.

M. Questa è un'idea di bellezza, ma per il pensiero femminista o anche solo femminile, la bellezza potrebbe essere un problema mentale, di intelligenza...

S. Queste sono alterazioni del pensiero, che hanno molteplici cause: possiamo dire che il sesso non ha alcun rapporto col sesso, certamente, e presso l'uomo è ancor più vero, perché l'uomo è molto, molto più parassitario della donna. L'uomo non sa più assolutamente perché bacia:

sono rappresentazioni molteplici, simboli stratificati, ma che hanno pochi rapporti con la realtà.

Comunque!... Sono arrivato alla conclusione che l'unica cosa importate è stata l'Amore. Puoi essere nel tuo castello circondato da trenta Rolls, ma, se la tua ragazza se ne è andata, piangi lo stesso; puoi essere in una soffitta al freddo, ma se la tua ragazza è con te sei felice: vediamo chiaramente la differenza di scala, e comprendiamo bene che Romeo e Giulietta abbiano voluto perdere la vita per Amore. Benché questo sia un terreno un po' pericoloso, ripeto che l'Amore è più importante della vita, se una madre salta dentro la casa in fiamme per salvare il bambino. Così, quando si deve ritrovare una centralità, il nostro dovere di vita, il nostro dovere di far parte della civiltà, il solo asse possibile è l'Amore. L'Amore che mi fa dire ogni giorno - per semplificare con uno slogan - che per me produttore, responsabile di produzione, visto che ho l'onore e la fortuna di avere qualche idea e di poterla esprimere, c'è oggi la necessità di poter sostituire la parola "bello" con la parola "buono".

M. Nell'età classica il bello e il buono erano la stessa cosa.

S. Ma per me non è la stessa cosa, anzi...ho detto che il bello è qualcosa di invisibile, dove interviene l'idea di ammirazione, e l'ammirazione è basata su un rapporto di forza. Cioè, un rapporto di forza è quando io ammiro la "più bella" sedia di Starck, il che significa che in un modo o nell'altro io sono meno importante della "più bella" sedia di Starck, il che è una grande stronzata. Quando parlo di più bella sedia del mondo, naturalmente non voglio dire che sia la mia, la più bella sedia del mondo sarà comunque sempre peggiore del peggiore degli uomini. Bisogna infrangere l'idea di ammirazione per dire "smetti di dire che è bello, chi se ne frega, cerca di trovare qualcosa che sia buono per te". "Buono" non vuole dire la buona qualità dell'oggetto, naturalmente, perché questa fa parte della buona fede del produttore, ma "buono" significa soprattutto che è buono per me, buono per la mia vita, buono per la mia crescita. Lo scopo di tutta la produzione, oggi, deve essere la crescita dell'uomo, il vantaggio umano, per dirla in termini più secchi.

M. Dunque, una possibile alternativa a questo modo di produrre potrebbe essere quella di restare ossessivamente su un progetto sino a quando questa ricerca di purezza, di assolutezza - perché questa, in fondo, è il nucleo concettuale della "cosicità" - non consenta di mettere in produzione l'oggetto assoluto, puro. Invece si procede per tentativi, in una rincorsa senza fine tra forma simbolica legata al momento storico e ritualità legata a tempi, a cicli infinitamente più lunghi, soprattutto nel caso di oggetti semplici, a bassa tecnologia.

A. Esatto, procediamo per tentativi. Noi - e per noi intendo quelle che ho definito "fabbriche del design italiano" che hanno caratteristiche tipiche e uniche nel campo del design internazionale, quali quella di essere e di considerarsi dei laboratori di ricerca sulle arti applicate - viviamo un ruolo e ci collochiamo in una sorta di borderline

15

tra possibile e impossibile, sperimentando attraverso la produzione. Da un certo punto di vista ciò contribuisce al superaffollamento degli oggetti sul mercato, dall'altro è un modo di sperimentare che quando funziona consente dei miglioramenti complessivi del sistema. In più, tutto ciò va letto nell'ambito della società dei consumi, che non ha fatto altro che moltiplicare esponenzialmente questa naturale tendenza al miglioramento.

M. La crescita dell'uomo, il progetto della vita e non dell'oggetto, il prodotto per così dire assoluto, sono un'ideale ricorrente, e assomigliano molto a ciò che l'utopia razionalista del Bauhaus pensava fosse l'essenza stessa del progettare.

S. Il Bauhaus non è mica scemo… a parte che è un concetto fissato nel tempo, e che non si è ufficialmente evoluto. Invece, ufficiosamente, penso che io stesso sono derivato direttamente dal Bauhaus, cioè dall'idea di una stringente funzionalità. Ma quello che è mancato al Bauhaus è stata la conoscenza, la "danza" nella parola-contenitore (mot-valise) di Freud e di Lacan. Il Bauhaus cioè non interviene che su dei parametri materiali, ma noi sappiamo bene che i parametri immateriali, soggettivi, affettivi, sono più importanti, o almeno altrettanto importanti di quelli materiali. Il senso emanato è più importante del modo. Finché dunque il Bauhaus ha manifestato un senso globale, politico, esso funziona, ma poi è stato soffocato, pudicamente annegato sotto dei pretesti funzionali. Oggi possiamo ritirar fuori come prima cosa i parametri affettivi, ed è per questo che una società

come Alessi ha il successo che ha, e la modernità che la contraddistingue, perché essa non funziona che sulla reinstaurazione del parametro affettivo.

M. Questi parametri affettivi non possono diventare anche dei parametri simbolici? In altre parole, dall'affettivo al simbolico c'è il passaggio dall'individuale al collettivo. Solo che passato un certo periodo di tempo si rischia che il simbolico non abbia più memoria di quell'affettività da cui deriva, e rimanga solamente simbolico, quindi distaccato, sostanzialmente lontano dal suo originale significato, disponibile a dimenticarlo.

S. Tu parli di simbolico, ma io credo che il termine appropriato sia semantico. Il simbolo è una specie di rappresentazione mitica forgiata dal tempo e dalla cultura, il semantico è invece il senso delle cose. E dunque, uno dei parametri fondamentali della produzione moderna è il senso, e allo stesso modo che - ed è qui che ci si raccorda alla musica, alla pittura, al cinema, a cose così - è a partire dal momento in cui la produzione di oggetti ha ripreso senso che ha riinteressato la gente. Questo straordinario interesse, questa moda dell'architettura e del design che dura da una quindicina d'anni, è semplicemente la ripresa di senso e la capacità di lettura del senso da parte del pubblico, che prima non lo conosceva. Il pubblico, grazie all'uso quotidiano e alla stampa, ha la padronanza totale della rappresentazione semantica dei propri vestiti. Quando arrivi al ristorante con un abito di Thierry Mügler, un tailleur Chanel, un mantello di Lacroix, una giacca di Versace, sai per-

fettamente quel che rappresenta e tutti lo sanno: leggiamo l'abbigliamento come una bandiera, lo stendardo della persona e della tribù.

C'è poi stata una psicosi della crisi, la gente è ritornata a guardarsi dentro, a stare tra di loro, accorgendosi che tanto quando usciva era in grado di comunicare, di emettere senso, tanto aveva dimenticato la possibilità di propagare il senso della propria interiorità. Sono stati obbligati a riapprendere, siamo stati molto forti là dentro: le cattedrali, Versailles non sono state che opere di propaganda, non sono che del senso, degli emittenti di senso, ma stranamente questo è andato perduto, è stato temporaneamente dimenticato. Così la gente ha rivestito il proprio interno, la propria interiorità perché coloro che incontravano potessero comprendere chi fossero, a quale tribù culturale appartenessero, quali affinità avessero.

M. Tutto questo dialogo è improntato sul futuro e sulle protesi che costituiranno l'ambiente dell'uomo. Mi chiedo se nell'ambiente oggettuale, materiale o immateriale, che ci circonderà, andremo verso una maggiore funzionalità materiale o se invece la simbolicità dell'oggetto reale o virtuale sarà preponderante...

A. Per quanto mi riguarda sto cercando di incrementare entrambi gli aspetti: chiamiamo questo metafunzione, cioè capacità sia di assolvere alla funzionalità per cui è nato un progetto, sia di rispondere a un certo tipo di ritualità intrinseco a quell'oggetto progettato. Quando si disegna una coppa, la coppa dovrà contenere dei frutti e quindi rispondere a semplici requisiti funzionali, ma si dovrà anche prendere in esame altri motivi per cui è nata la coppa, per esempio quello dell'"offrire". Io sono affascinato dal concetto dell'"offrire", che coinvolge una gran parte degli oggetti che produco io, e sono anche affascinato da come il pubblico alla fine lo percepisca. Un progetto è davvero interessante non perché funziona bene e neppure perché è bello, ma perché esprime il concetto, il senso sotteso all'oggetto progettato.

M. Esiste allora una funzionalità simbolico/semantica. Questa funzionalità naturalmente deve variare al variare della forma simbolica riconoscibile. In altre parole, lo spirito del tempo o, se si vuole, il gusto, identificano anche non consciamente forme che esprimono in quel preciso momento storico un concetto simbolico - l'offrire di cui si parlava - ad esempio. Queste forme sono estremamente più mutevoli del concetto che esprimono, ed è forse per questo che viene giustificata una gran mole di oggetti prodotti, che "decadono" in pochi anni, col passare, cioè, della loro riconoscibilità simbolica (che non è, è vero, la semanticità di cui parla Starck, caratteristica che è comunque assai difficilmente raggiungibile, al contrario della simbolicità). Tuttavia, la ritualità, il senso, il tipo non cambiano con quella velocità con cui cambiano gli oggetti, e la ricerca dell'essenza dell'oggetto, la sua "cosicità" rischia di essere in aperto contrasto con l'effimericità di molti progetti e oggetti prodotti.

A. Il cuore del problema è sempre lo stesso: si tratta di capire quale progetto si avvicina di più a questo concetto e a questa funzione rituale. Naturalmente con questo - e con questo termine, "ritualità" -, si esprime solo una parte del problema, ci si avvicina soltanto, ma l'esigenza

è davvero quella, sempre la stessa. Così, in teoria, è certamente possibile ridurre la quantità degli oggetti sul mercato, se solo fossimo un po' più retti e meno coinvolti nel nostro lavoro (tra l'altro, nel mio caso, producendo un solo tipo di un certo oggetto, non solo credo che il fatturato non ne risentirebbe molto, ma anche i miei amministratori aziendali sarebbero più felici, visto che razionalizzerebbe, per così dire, la produzione). Però è difficile individuare prima, con esperimenti di laboratorio o di marketing, quale oliera, per esempio, dispone di sufficiente "oliericità", così la si mette in produzione. Poi c'è naturalmente la curiosità di vedere, di migliorare, e c'è la legittima voglia del progettista di provare a far meglio dell'esistente. Credo tuttavia che se riuscissimo a raffreddare questo modo di produrre, si otterrebbero risultati comunque interessanti.

M. Vorrei tornare al concetto di tribù, che ha qualcosa a che vedere con l'idea di un Medioevo prossimo venturo: tuttavia non pensate che ci saranno solo tribù artificiali, create dai media e non sostanziate da affinità profonde, oppure tribù al contrario non coscienti di essere tali?

S. Ripartiamo da un sistema feudale, e questi sistemi sono già un pochino supertribali. Tutto funziona attraverso tribù e tutto funzionerà sempre più attraverso tribù. Che siano reali o virtuali, si arriva allo stesso punto. Queste tribù sono radunate, formate da cose, da elementi talmente intuitivi, affettivi, informali, non detti, che sono per forza basate su qualcosa di vero. Se domani la Coca Cola fa una pubblicità estremamente interessante, molto forte, con molto denaro, potrà

18

UN FILM DE LA CINQUIÈME PRODUCTION

creare una tribù, ma questa tribù sarà vera, perché la Coca Cola l'avrà semplicemente catalizzata.

M. Spesso si parla di tribù in rapporto alla copertura planetaria delle reti informatiche, di Internet, per intenderci. La tribù in questo caso ritroverebbe il proprio senso non nei legami di sangue o di terra, ma nell'affinità di comunicazione. È certo una spinta all'immaterialità - un concetto tanto fisico come quello di tribù, trasformato in pura comunicazione -, ma forse senza la coscienza dell'immaterialità anche queste possibilità rischiano di svuotarsi di senso.

S. Per ora non esiste ancora questa coscienza del mondo immateriale. Forse ci sarà. C'è un'idea generale, questa idea della comunicazione deificata, ultrapotente, ma al di là di questo non c'è quasi coscienza, ed è questo che frena, che genera il disagio e l'incertezza a proposito delle reti informatiche. Tutti stanno ammirati davanti allo strumento, però nessuno sa cosa farne, eccetto quelli che ci lavorano sempre, le grandi università, i grandi laboratori e roba del genere. Internet sta sicuramente cercando...cercando la sua anima, anche se non sono persuaso che non sia un modo del pensiero vecchio quello di volere un'anima per Internet. Credo che la modernità di Internet stia nell'atomizzazione dello spirito, proprio a causa di questa straordinaria pseudolibertà.

M. L'atomizzazione è un'idea di libertà, ma può essere anche di paura: paura di perdersi, innanzi tutto, e una paura più sottile, quella di "non esserci", di non essere sufficientemente comunicativi, e quindi di sparire dal mondo. Per sottrarsi a questa eventualità

negativa, non esiste il rischio di uniformarsi ai tranquilli standard della comunicazione, di delegare cioè la propria personale maniera di comunicare, in cambio dell'accoglienza nella tribù informatica? Le reti informatiche, cioè, hanno uno scopo, un fine, o non sono solo l'indifferente strumento, il mezzo/messaggio che cambia sì la vita, ma che non le imprime una direzione?

S. Per ora le reti mostrano un funzionamento tribale, con il sospetto di assomigliare in qualche modo alla messaggeria rosa, alle lettere anonime, dove non vedi mai il tuo interlocutore, e dove si invia qualcosa su una rete che non ti responsabilizza. Per quanto riguarda il vantaggio umano, sarà quello che saremo capaci di fare. Le reti sono uno strumento straordinario, ma come tutte le invenzioni straordinarie, hanno in sé simmetricamente il peggio e il meglio. Dunque, il vantaggio è quello di arrivare a una forma di comunicazione e di potenza di ragionamento deificata, che d'altronde va da un estremo all'altro perché una volta è divinizzata e un'altra assomiglia alle formiche: si va dalla simultaneità di funzionamento alle formiche. Dall'altra parte, questo è evidentemente l'accesso diretto alla disincarnazione, cioè a quel desiderio di Dio che passa attraverso la disincarnazione: idea apparentemente piacevole, diventare il contrario di ciò che eravamo, non più animale, ma puro spirito.

M. Ma che fine fanno gli oggetti?

S. Aspetta: l'idea della disincarnazione è divertente, ma il problema è che resta un'idea e noi continuiamo a essere di carne, continuiamo ad avere dei corpi. Così non si arriva alla disincarnazione, ma bensì alla negazione del corpo, e questo non va bene perché è come se ci fossero due entità separate con la carne da un lato e lo spirito dall'altro, mentre interessante è la reciproca interferenza. Così le reti, Internet, per il fatto che evitano all'uomo di spostarsi, contribuiscono alla negazione del corpo, cosa che non funziona, che non può funzionare. Significa andare troppo veloci, davvero troppo veloci, mille anni troppo veloci. Lo ripeto ancora: quando l'idea è la disincarnazione, non si può che negare il corpo. Così arriviamo a delle situazioni molto strane: oggi la sola decorazione possibile è un catalogo di dischetti magnetici o di abbonamenti via modem a Internet, dove ci si fa inviare immagini sintetiche che serviranno come ultimo senso emesso dalla persona o dalla tribù.

Le tribù o le singole persone vorranno restare in una specie di bunker da cui non usciranno quasi più, le vie di comunicazione materiale andranno lentamente sparendo, o saranno troppo pericolose come nel Medioevo, e ci si parlerà solo col videofono. Il videofono è un apparecchio che riprende la testa e qualcosina dietro, all'incirca un metro quadrato. Tutto il lavoro dei decoratori del futuro sarà concentrato su quell'immagine lì dietro, che costituirà tutto il detto o il non detto del messaggio, e che nessuno potrà verificare, così che potremo raccontare ciò che

vorremo. Allora, se domani l'acqua sarà diventata un bene prezioso e io sarò in collegamento col mio "dealer" d'acqua (ho detto "dealer" apposta), che me la vuole aumentare di prezzo, prima di parlargli avrò messo dietro di me un'immagine di sintesi di un lago o della mia piscina, per dirgli: "guarda che non vale la pena di mettermi il coltello alla gola per l'acqua, visto che ne ho sessanta tonnellate, e allora non rompermi i coglioni", e l'altro non verrà a vedere. Questo è il lato negativo di tutta questa virtualizzazione dei rapporti. Ma non ne è che il lato negativo, perché il positivo sarà la straordinaria comodità - nel senso più ampio del termine - con cui l'uomo potrà davvero lavorare. Lavorare per me non è andare in ufficio per guadagnare due lire, ma è lavorare avendo coscienza del mondo e della civiltà, e quindi lavorare per la specie. Oggi sono poche le persone che lavorano veramente per la specie, perché sono ancora ammazzati, asfissiati da parassiti che fan fare loro un simulacro di lavoro, ma non il lavoro vero. Perciò l'uomo di domani e il suo ambiente - anzi, la donna, che è la sola forma d'intelligenza moderna, se comparata all'intelligenza maschile incredibilmente arcaica -, quest'uomo allora nel suo migliore momento, nella massima comodità, durante il miglior bioritmo, cioè all'ora che vuole, a letto, su una spiaggia, quest'uomo è una persona dotata di tutte le possibilità dei suoi mezzi che gli permetteranno di concepire idee, che parlerà a se stesso attra-

verso legami neurologici ed elaboratori biologici, fatti a base di proteine, incorporati nel corpo in modo da decuplicare la potenza...e allora saremo davvero vicini all'idea di Dio, benché in questo caso anche il pretesto sia divenuto obsoleto, perché già raggiunto.

Così un uomo tutto nudo in riva all'acqua ha un'idea e può chiamare in pochi secondi una banca dati in Cina per verificare quei due o tre parametri; poi, quando avrà ottenuti quei dati potrà servirsi del suo equipaggiamento interno per aumentare la potenza di calcolo e quando avrà il risultato, lo potrà comunicare subito a chi ne ha bisogno. Con i calcoli di immagini di sintesi a base frattale che ricostruiscono il caso ci siamo già, gli elaboratori parlano già in libertà tra di loro, e i primi computer che hanno iniziative cominciano già a funzionare...la sola cosa che ci impedisce di diventare quest'uomo moderno, e non più quest'uomo neomoderno che siamo oggi, è la visione dell'uomo immutabile. Ogni generazione crede che l'uomo sia quello che è in quel momento, come se fosse un'instantanea permanente, o avesse uno specchio dietro la persona che dice "l'uomo è questo, l'uomo è questo!". È un errore gravissimo, pericoloso, perché l'uomo non esiste come immagine fissa, l'uomo è un mutante, un mutante a velocità folle: dagli anfibi a noi la mutazione è folle, e continuerà. Allora, la sola cosa pericolosa è la visione della fissità che impedisce di integrare la nostra avanzata romantica, e che ci obbliga

a circondarci di pensieri e di oggetti parassiti per provare a fermarci, per far credere a noi stessi di essere immutabili. L'idea di immutabilità nell'uomo è ciò che lo uccide. Ci son tante di quelle cose da dire su questo, il sogno positivo di tutto ciò, di questo quasi raggiungimento del sogno di Dio, di essere quest'uomo che ha realmente soddisfatto il suo servitore, che aveva inventato per servirlo, che non ha più che strumenti di crescita. Si dovrà arrivare a una forma d'intelligenza superiore, in tutti i casi superiore a quella di oggi, e tutte le forme d'intelligenza superiore portano all'idea di Amore e all'idea di Pace. Così, il solo modo possibile di lavorare oggi, nella necessità di lavorare per la pace, è avere degli scenari estremamente chiari, e, nel tempo, sapere che la garanzia della pace è l'Amore. E che per l'amore ci vuole della conoscenza...

M. L'Amore dalla conoscenza?

S. Sì, davvero. Senza conoscenza è molto difficile apprendere il concetto di bontà. Quando ti trovi nel buio, quando sei nella necessità, quando la barca affonda, quando qualcuno sta annegando, c'è poco Amore, perché tutta la conoscenza è scomparsa a vantaggio di una funzione animale elementare.

M. Tuttavia tu parli con favore delle funzioni animali, di atteggiamenti biologici, dell'amore derivato e strettamente correlato al concetto di specie. In questo caso avremmo da un lato l'amore come funzione biologica superiore, rispetto ad esempio allo spirito di sopravvivenza - che però risulterebbe più forte ancora dell'amore -, e dall'altro l'idea di conoscenza come necessità biologica, come interfaccia molecolare dell'amore.

S. La conoscenza fa parte dell'idea di progresso, che è uno degli elementi fondamentali della protezione della specie, la separazione che è una delle caratteristiche tipicamente umane, la strada per cui l'uomo protegge la sua specie è una strada materiale, al contrario degli animali che fanno quel che possono.

M. Dunque anche l'idea di progresso è un concetto quasi fisiologico, per l'uomo, un concetto necessario, positivo e reale.

S. È totalmente positivo all'interno di un'enorme sfera di dubbio. Questa sfera è positiva, ma penso che ci siano molte altre sfere possibili, lo scenario è positivo, ma ci sono infiniti altri scenari, e non sono sicuro che non ce ne siano di più positivi. È per questo che uno dei fondamenti del mio operare è la relatività, dove contemporaneamente cerco di essere il più responsabile e il più serio possibile, ma con la profonda convinzione e quasi certezza che tutto ciò non ha alcuna importanza, che è soltanto un capitolo, un raccontino, e che tutto non è che un gioco che bisogna giocare col maggior rispetto possibile, con la maggiore responsabilità, ma al contempo con leggerezza e humour. Mi trovo costantemente nell'ambivalenza di dire che tutto è importante e che non me ne importa niente! È un avvicinarsi all'eleganza.

M. Così, se l'idea di progresso è reale e positiva, ne verrebbe un altro concetto sostanzialmente illuminista, per cui l'uomo sarebbe tendenzialmente buono,

e la sua evoluzione tenderebbe al bene.

A. Non so se abbiamo detto questo, ma forse vorrei convincermene. Tuttavia, per quanto riguarda la sensibilità del pubblico ne sono sicuro: ho le prove. Dall'altra parte, però, essendo all'interno della società dei consumi come operatore e non solo come consumatore, mi accorgo anche delle perversioni del meccanismo, e francamente non so come si farà ad uscirne. Si produrrà sempre di più e accanto all'evoluzione della sensibilità e della qualità dei prodotti assisteremo a un aumento esponenziale di pessimi prodotti. Comunque il solo fatto di sperare nel cambiamento - e come me molti designer e industriali ci stanno pensando - aiuta l'inveramento delle speranze.

M. Stiamo parlando di smaterializzazione, di cambiamenti rapidi, di decadimento - quasi in senso atomico - delle forme in tempi brevissimi (delle forme, naturalmente, e non dell'azione affettiva e simbolica che esse rappresentano), eppure ne stiamo discutendo a partire dai tuoi oggetti, da progetti che, a dispetto di ogni cambiamento, desiderano essere duraturi...

S. La mia produzione è paradossale. Paradossale nella misura in cui deriva da molti fattori dipendenti dal momento. Quando si crea, si comincia a creare, si prova, generalmente non lo si fa per gli altri, ma per se stessi...

M. Questa è una pratica comune tra gli artisti...

S. Io avevo un problema molto preciso, quello che non esistevo. Ero un figlio di buona famiglia, carino, ben vestito, belle macchine sportive, bella casa, il solo problema era che per una ragione che ancora mi sfugge, una specie di inquietudine,

non esistevo. Allora quando hai diciassette o diciotto anni, vorresti farti tutte le ragazze e quando non esisti, c'è una sofferenza. Ho molto sofferto e sono rimasto in una specie di stato paraschizofrenico, a non uscire da me stesso, e ho dovuto guardare a ciò che mio padre faceva, inventava, e che era il solo modello che avessi. E allora ho inventato, non importa cosa, per sostituire le bende bianche dell'uomo invisibile, quello del film, che si vede solo quando si benda. Ebbene, io ho cominciato a vedermi quando mi sono circondato dei miei giocattoli, non esistevo che per i giocattoli che producevo, come una sorta di secrezione, come una lumaca che non esiste che per la bava che lascia. Al di fuori di questa ansia, del mio bisogno quotidiano urgente e indispensabile di esistere e dunque di produrre, non esisto di esistenza propria. Qualcuno potrebbe vedere una forma d'eleganza in quello che faccio, ma io non sono elegante. Sono uno senza grande cultura, non particolarmente raffinato, non curioso, non sono assolutamente intelligente, è soltanto una specie di carapace che uno si fa attorno a sé per esistere. Così, la prima parte di una vita, che arriva press'a poco dove sono adesso, è fare per esistere, fare per inviare dei segnali - i migliori possibili - affinché la gente ti debba un po' di gratitudine e ti invii dei segnali d'Amore...

M. Il motore della creazione è spesso il senso di una mancanza: tu vuoi essere amato.

S. È logico. Chi non lo vuole? Chi non

vuole essere amato è un malato. Vorrei essere amato da tutto il mondo, ed è per questo che ho scelto una strada, quella del design popolare, un design moltiplicabile, non raro, non elitario: ho cercato di fare dei prodotti da tremila lire venduti a milioni di esemplari, per quella ragione che, a torto o a ragione, è il mio personale problema. Così ho provato a fare, nella mia produzione, il meglio per migliorare la qualità delle persone che mi amavano, ma, per i primi cinquant'anni, si lavora per sé, e a cinquant'anni si arriva a una posizione di lusso e sorge l'idea di un obbligo morale all'onestà, essendo a metà della vita. Dunque, oggi ho i mezzi per essere onesto e provo, provo, non dico d'essere riuscito, ma provo a riorientare i miei modi, la mia produzione in maniera differente, per essere onesto e potermi rispettare. La prima parte del mio lavoro è andata, bene o male non ha grande importanza, perché la ragione per cui l'ho fatto era rispettabile, era la sopravvivenza. Se la seconda parte della mia vita non sarà diretta dall'onestà non sarà altrettanto rispettabile, perché non ci sono più problemi di sopravvivenza. Quando vuoi sopravvivere non sei per forza onesto. Quando cominci a vivere devi essere onesto. Ho un problema d'esistenza...

M. E in questo passaggio epocale e personale dall'età della sopravvivenza a quella dell'onestà, cambierà il tuo modo di vivere, di progettare e di progettarti?

S. Naturalmente, innanzi tutto questo mi mette nella situazione di raccontarti tutto ciò: adesso c'è una direzione scelta e questa direzione si riassume in una o due frasi: uno, la militanza per la reinstaurazione dell'Amore, due, passando per la nozione di "cittadino".

M. È il cittadino della Rivoluzione Francese quello di cui stai parlando, quello della virtù illuminata dall'eguaglianza?

S. Assolutamente. "Cittadino", cioè parte di un tutto, di una civiltà, di una società. Oggi essere "cittadino" è un concetto dimenticato su cui vorrei lavorare perché la gente lo ricomprenda: "cittadino" è una parola che significa l'autoresponsabilità e la coscienza globale delle proprie responsabilità in rapporto alla società. Senza questo non si potrà avere il ritorno del civismo, che costituisce una delle leggi più fondamentali e più generose della vita comunitaria. Oggi parole come queste - "cittadino", ma soprattutto "civismo"- sono state sequestrate da gente che non mi piace troppo, politici, di destra, da teorie che mi fanno vergognare, per cui è indispensabile - e qui andiamo verso una strategia più immediata - sottrarle a questa gente oscura, per far comprendere che è un bisogno indispensabile se si vuole vivere in società.

Sono così arrivato quasi a una conclusione. Che le cose importanti sono l'Amore che passi per il dovere di coscienza del concetto di "cittadino" (citoyenneté). Il resto, il resto...un po' me ne frego.

M. Il concetto di "cittadino" è strettamente legato all'idea di società civile, ma anche a quello di politica: può questo concetto di politica entrare in relazione

23

con l'idea di "progetto buono"?

A. Non so, ma ho l'impressione di sì. Dopotutto, alla fine di tutto questo lavoro c'è sempre la visione di una società che ameremmo costruire, e questa è una visione politica del progetto, anche se oggi abbiamo perso di vista l'obbiettivo, e stiamo esplorando in alto mare.

M. Non pensi che nei tuoi oggetti la gente ricerchi anche l'elemento mitico, che potrebbe non essere perfettamente in linea con la tua idea di presa di coscienza del "buono per sé"? Nei tuoi progetti e prodotti ci sono le evocazioni di cui parlavi prima, a proposito di una società ventura - ma appunto per questo immaginata -: un futuro di cui sappiamo già qualcosa grazie al Medioevo e all'ingenuità da science-fiction dell'ottimismo anni cinquanta, insomma una sorta di rappresentazione della nostalgia del futuro.

S. C'è dello humour, che si fa sempre con elementi che si conoscono tra amici: lo humour riprende degli elementi e li fa giocare gli uni contro gli altri, per ridere. Poi, sono molto interessato all'inconscio, perché l'inconscio non mente mai, tanto quanto il conscio mente sempre, come tutto questo che ti sto dicendo. Uno dei sintomi più interessanti dell'inconscio è il luogo comune. Il luogo comune, le cose che i gruppi di persone fanno senza accorgersi: faccio un lavoro proprio sul luogo comune, sull'inconscio collettivo.

M. Il luogo comune spesso è una ragione di vita, è una sorta di memoria standard sulla realtà, ma anche una possibile riserva di immaginario - materiali che mimano il futuro passato, un futuro già visto, già posseduto -, un'idea di modernità, nel senso positivo che tu le attribuisci, del futuro che possediamo già.

S. Certo, la memoria collettiva nell'inconscio collettivo è estremamente interessante. Più complessa è l'idea della modernità, che naturalmente non è nei materiali: fare un tavolo in fibra di carbonio, che sembrerebbe il massimo della modernità, non avrebbe alcun interesse, non servirebbe a niente: è del barocco, sarebbe di fatto un mobile barocco. Ho rimpiazzato da molto tempo l'idea di modernità, nel senso che penso che tutto ciò che abbiamo visto, tutto quello che definiamo moderno oggi è soltanto "stile moderno". È stile moderno che potremmo anche chiamare neomodernismo. La modernità invece è una logica, una scelta, una scelta di giustezza. Questa giustezza la possiamo prendere dal passato, nel presente, nel futuro, per fare una specie di cocktail che, lui sì, sarà giusto, e in quel momento sarà moderno. Bisogna diffidare della caricatura del moderno, che ci impedisce di vedere e di praticare la vera modernità. La vera modernità, che conosciamo appena, nascosta dalla neomodernità, dallo stile moderno: non importa come, ma tutto ciò che appartiene alla materia è, per definizione, poco moderno. Soltanto l'immaterialità, l'energia sono strutturalmente moderne: ciò che si può martellare sopra, ciò che ha un peso, questo comincia a non essere più moderno. Non si può parlare di modernità a proposito dell'oggetto. Si può tentare di parlare di onestà, di prove di onestà.

e to ransom over the water - I've got
illions of gallons of the stuff. So stop
eaking my balls." And, of course, he
n't come round to check. This is the
gative side of all this virtualization o
ationships. But it is only the negativ
; on the positive side, one has t
ude all the extraordinary ease an
venience with which one will be ab
ork. As far as I am concerned, wor
ns working whilst being aware
's world and one's civilization;
ns working for the species. Nowaday
re are are only a few people who ar
lly working for the species, because
ey are killed off, overwhelmed, by the
rasites who make their work into a

This conversation covers the distance between Issy-les-Moulineaux on the banks on the Seine, where Philippe Starck lives near the old Régie Renault factory, and Crusinallo, an industrial zone where Alberto Alessi's factories are part of a high concentration of establishments specializing in the production of metal household implements. So, in effect, we're talking about and between two suburbs; of differing status, perhaps, but both providing a standpoint outside the fever of metropolitan life – standpoints that are slightly detached and thus afford one a wider, more far-sighted, view of things. The very opposite of the point of view afforded to Stendhal's Fabrizio Del Dongo, who finding himself in the middle of the Battle of Waterloo could not even tell who had won and who had lost.

The initial idea was to play off against each other a key concept in Philippe Starck's work – that of topological or overall "distortion" in both production process and finished article (a concept which he has emphasized in various interviews) – and the idea of "type" or, to use a Heideggerian term that Alessi has made one of the keystones of his theory of practice, that of the "thingness" of things, of their intrinsic nature of things. What follows covers these questions; but it also ranges further afield, thanks mainly to Starck's almost epic view of the mutations of mankind from a primordial amphibian past to a bionic future – changes which, in the near future, will lead to a stage in which mankind will have to become fully aware of the incessant transformations and increasing "dematerialization" of the everyday world. However, alongside this grand-scale vision of the future, there is also material that will satisfy the reader in search of specific references to Starck's work as a designer. Whilst they may sometimes disagree with each other slightly, both the French designer and the Italian manufacturer offer comments on their own work which might not have all the crispness of aphorisms but which

do use a language that offers a wide range of interesting interpretations of how, at the end of the millennium, designers and manufacturers approach their task (it should perhaps also be pointed out that the iconography of the discussion was decided upon together, so as to give something of the atmosphere of the process of designing rather than of a fully-fledged design project proper).

In transcribing the tapes of the conversations I have, therefore, tried to maintain the personal characteristics of each man's way of talking: Starck's rather orotund, prophetic language and Alessi's more measured, understated tones. The only one whose language was lightly twisted in transcription was myself: given that I appear in the dialogue both to provoke discussion and to create the link-ups that afford the reader identifiable lumps of homogeneous discourse, I have had to give a more ascetic version of my usual way of speaking, which is certainly more pedantic and probably a little off-putting. It's the inevitable fate of the critic.

Marco Meneguzzo, December 1995

Meneguzzo Nowadays transgression has become an extremely productive virtue. In fact transgression seems to have become the driving force not only in design and planning but also in living itself. This holds true for present-day science (in which the only possible way of making progress seems to be through a methodology that is itself "against method"), just as it holds true in the world of design and manufacturing (where deliberately transgressive attitudes are actively cultivated – particularly in fashion and design). You have declared your own love for the "distorsion" of productive forms and models – and this approach (which is fairly close to that of transgression) has proved to be a very successful rule-of-thumb, an effective way of designing and manufacturing. I wonder if this "distortion/transgression," this concept of novelty and change, could be analyzed more precisely to give us an actual measure of what degree of change is bearable, to give us, that is, an outline of the ways in which taste is marketed.

Starck Given that I am not a cultured person, I haven't got much to say about these differences in judgement, which are essentially questions of culture. In fact, I am not sure that the present historical juncture is the moment for Culture; there are more pressing needs. So, I'll try to answer in a different way. As I said, I haven't got the brain for these things; it isn't structured as it should be...So, in the beginning there were the amphibians, in the water; we used to shoot our seed into the current and our eggs were carried along by the same current; there were no bonds of affection with our offspring; there was hardly any notion of the species. And if there is no notion of the species, there can be no notion of progress (which is the one romantic notion invented by humanity). Man had to emerge from the water, had to become a mammal; only when there was care and protection of the egg could Love be created. These aren't my ideas but those of a young researcher, Laurent Beaulieux. I once asked him if it was possible to live without Love, and he answered, "Yes, you even live quite well without it, and we have done so – given that Love is a recent invention." So, starting from an awareness of the species through love, mankind arrived at a perception of the idea of progress, which in the beginning was burdened down with everything that we could not understand. Faced with a mass of questions that you can't answer, you develop the idea of an abstraction that can answer everything. That is the concept of God – the great model for our species, and then for our civilization; a concept that got mixed up with the idea of progress, and hence has gone through various stages of refinement. However, Divine attributes can become a cause of envy: "Why is God so beautiful and powerful and we are just little shits? What if we worked so as to become like him?" Now, it's rather stupid to want to become the equal of a concept that we invented in the first place, but it was necessary because that was how we escaped from fear....

M. A secular version of Genesis.....

S. Yes, But I am sure that the Bible does

PAS D'O DEVANT

not say that God is a medicine for our lack of understanding... So, our consciousness forms the idea of progress, of a material purpose and goal; whilst the unconscious is still riddled with anxiety over equalling and overtaking God. This is why, over the centuries, we have worked to surround ourselves with objects. They are trampolines, high heels – protheses that are intended to raise us up to God's level. We invent optical science to see as far as God does, we build roads to go as far as God does, then we invent artificial intelligence to be as intelligent as God is. Step by step, we are trying to equal God. Consciously, we confess to ourselves that we create objects to make our life easier, to help ourselves, and – if possible – to make ourselves happy; whilst the idea of machines as prostheses – as it emerged in the nineteenth century – is all about increasing our power and thus opening the way to Divine Power. The nineteenth century is the invention of machines – one scenario among many possible scenarios, but that is the one that the collective unconscious has seized upon. The idea of progress is totally romantic. It is poetry, because, in general, it has no more functional utility than poetry itself. The nineteenth and twentieth centuries are periods that are characterized by fascination with machines. Machines were deified – and that was where we started to go astray, because we had forgotten the original aim and purpose not of the idea of God (which was, in fact, beginning to re-emerge) but of machines, which were objects invented to serve Man. The master invented a slave – the machine – which in the space of a century has become the master. The product may be manufactured by us but it has developed its own raison d'être, its own existence, its own economy and its own lack of utility.

M. This brief history of mankind sounds to me like a mixture of the Golem of the Middle Ages (with its idea of a created slave who is initially obedient to man-his-maker but then rebels and becomes uncontrollable), William Gibson's neuro-romantic science fiction and even of Asimov's tales of robots (in which the product becomes autonomous and constructs itself). However, with regard to the product-as-fetish, there also seems to be some unconscious recall of Marxist and dialectic materialist analyses of the era of the machine.

S. I don't know Marxist concepts; but I do know that many objects have lost their real raison d'être, in the sense that they have become parasites instead of objects with a use (in the noble, wider, sense of the word). In other words, people generally sweat blood to acquire objects that are useless. Nowadays the world of objects is made up 10-15 percent of objects that meet a real need for services, and 85 percent of objects that are just shit, which are simply overwhelming us. Late-twentieth-century society has become truly materialist; which might be interesting if society itself was actually aware of the fact; but our society certainly isn't.

28

People cannot make out the real reason for their purchases; if they could, they would buy different things or buy less. Something which I think will start to happen in the very near future. However, we are at a relatively important point, both because of this purchaser-awareness that I see dawning, and because the year 2000 will be a key date – and society loves key dates ("Ah, it's Christmas: from now on I am going to do my exercises every morning!"). Certain changes that would have taken longer are actually accelerated by the catalyst of the "key date". There is a lot to be said on the subject, and I've just given a brief outline. But even that brings out our present-day ethical obligation to make production and manufacturing more moral.

M. Ethical obligations and a moralization of industrial production seem to boil down to a proposal that one should purchase less. If we put this together with the increasing dematerialization of everyday life, then the future could pose more than one problem for the manufacturers of objects (but also for the designers of objects...). They will be forced to come to terms with substantial changes.

Alessi I understand his point of view; even if both of us have been – and still are – part of this phase in the evolution of the consumer society. I feel this aspect very closely, and I fully appreciate Philippe's sincerity. I myself have to face the same problems, deal with the same dramas...

M. Drama? A significant word: a drama is an inner conflict, a difficulty in one's relation with oneself and others. When applied to the philosophy behind manufacturing it reveals a crucial point – which it is difficult to resolve, in both social and personal terms. Besides, Starck's proposal – or rather forecast – of the future would seem to envisage that the production of objects will not be production as we understand it today. One almost has the sense of a radical split.

A. I would not speak of split so much as of an awareness of our role at the present moment in the present context. Optimist that I am, I am sure that we will find a new equilibrium in production, which will enable us to placate this inner drama. For example, from Philippe Starck himself; during the years we have worked together, he has produced a series of what one might define as "half projects" rather than fully-fledged projects proper – all of which tend towards what we call "new simplicity". When we think of the future development of our products, we think of this idea of "new simplicity" as an attempt to get to the heart of the "thingness" of things. If I look back at the several hundred products I have helped to make available, there are some – a few, if the truth be told – that have achieved levels of excellence. These are the ones that have come somewhere near the "thingness", the quiddity of their type: the "pan-ness" of the pan, the "oilcruetness" of the oil cruet, or the "coffeepotness" of the coffee pot.

M. The "thingness" tends to anonymity: who invented the chaise-longue, which is a perfect object? The dressmaker's scissors? I wonder if we are moving towards a concept of design as anonymous. And the fact that such a question arises in discussion with a designer whose personal touch is so evident leads me to digress a little to consider an indicative conflict that it is difficult to resolve. How does one

reconcile the search for the "thingness" of things, for their type, their essence, with the notions of uniqueness, of difference and individuality, which each creator – and his public – expect from a design?

A. To the first part of the question – that with regard anonymity – one would probably have to answer in the affirmative: there is a move towards a levelling of the language of design; the formal language of the individual design is less legible, less present. I refer to "presence" because, in the recent past, that presence has been very powerful (even in the very best examples of design).

As far as the second problem is concerned – that of the relationship between the type and the individual – the meeting-point should be a sort of optimal fusion of function (a material parameter) and of the parameters of sensory perception, memory and imagination (all of which form a link between material function and function understood at a higher level).

M. Is all of this the result of the formalist and conceptual saturation of the 80s, of the refusal of that decade's manufacturing and consumeristic hedonism? Or is it the result of something more profound? In other words, does this envisaged change fit into a cycle? And if it does, isn't it true that the turn-round time of these cycles is getting shorter and shorter, and that the whole cycle now takes only a few years or, at most, a few decades to come full circle?

S. It is more profound than a simple rejection of the superficiality of the 80s. It is a cycle. And even if these cycles of fashion have shorter turn-round times these days, there are not as many of them as the media would have us believe.

There are rhythms of change that we have yet to discover; there is no such thing as a total overturning of a state of affairs, but rather a kind of evolution through small variations and jumps. One very important fact is that, for various reasons, people are now ecologically aware – in spite of everything...

M. In spite of everything?...

S. Yes, in spite of everything. Ecology is still a priority. The only problem is that it has been used by advertisers, by marketing experts and by the media – which are responsible for the venal exploitation of what is one of the priorities of the species. This reduction to an instrument of the profit motive has meant that ecology has started to go out of fashion – losing ground to much more detestable fashions (such as Neo-Nazism, for example). Ecology poses problems that have yet to be solved; yet if you speak about them now, all you hear is: "O.K., O.K. – but that's all old hat." However, a certain ecological awareness has emerged, which means that we now realise that the material around us is not the same as it was and that it will not remain the same as it is. Malraux said "the twenty-first century will be mystical, or it will not be at all"; for myself, I hope that it will be de-materialist (because we have seen what materialism leads to). God has been an instrument of progress; religion has been the framework for this re-awakening – an instrument of modernism.

All of this hoisted the species through a

few centuries. But at a certain point (which I would have trouble defining, yet would tend to situate around the Middle Ages), at the moment when we could began to see the end of mankind's great fears, to glimpse the emergence of a form of modernity, then this instrument of the modern switched from being positive to being negative. Nowadays it is a slippery thing, which encourages people's indifference – because in exchange for this sort of modernism, this structure built of intuitition and fear, we have delegated everything to something greater than ourselves, to an all-powerful being. But this habit of delegating our very thoughts leads to our becoming indifferent, cowardly. Today, the only possible solution for civilization is true responsibility for oneself, real individual awareness (without which there can be no collective awareness). Nowadays the world needs to be totally frank with itself but it isn't, because we let our intuitions be governed by religion, by someone else. We are facing the real threat posed by religion (to say nothing of those artificial wars of religion that people are continually inventing for their own opportunistic purposes). The idea of God has become dangerous.

M. Yes, the idea of God is not materialist...

S. True, but it is not conscious. Consciousness, the conscious is materialist, the idea of God is in the inconscious. That is, if today you were to tell someone who has just bought a personal computer that he has done so because he wants to be as powerful as God, he would take you for a madman – and yet that would be exactly the motive behind his purchase. If you say to someone who has just subscribed to Internet that he has done so because he wants to be as omnipresent as God, communicating through the Holy Spirit, he'll laugh in your face. And yet that is precisely what he wanted to do; Internet is all about showing off that within a second you can communicate with someone in Australia, say, and exchange loads of information with him. That is where it differs from the telephone, which was like a first attempt at such omnipresence; but the telephone still depends on the rhythms of human life and voice, whilst with Internet one can transmit millions of pages, the entire Bible, in a nanosecond.

It's the scale of the whole thing that fascinates people. People are almost incapable of seeing this because everything is used up by the venality – or, if you prefer, the marketing skills – of advertisers. People are incapable of understanding the real reasons for their purchases. But they are beginning to see more... because when you don't have you can't know, but when you have and have had, then you can see clearly that there's no point to it. This is why the rich are always better off than the poor; because they have had the good luck to try things out, they are not blinded by desire and envy. They understand that the more

you have, the less you have.

M. Many of these thoughts reveal moral and ethical concerns, a sort of "enlightenment" faith in the education of our perception of reality (a faith which does, however, still contain some fideistic aspects): having experienced consumerism, people will necessarily – and automatically – begin to realize what their real needs are and will recognise what is "good for them", and choose accordingly. But is there any reason why such a change should take place – and why should evolution lead to an awakening of awareness? Is there any evidence that things are moving in this direction?

A. I have no doubt that people are becoming more and more sensitive to the good and the beautiful – even if it is a very slow process. I personally have spent twenty-five years involved in this process and have seen a real evolution in sensibility; however, so far this change is mostly of a cultural-aesthetic nature, and does not yet include a real awareness that one could actually move beyond a consumer society. The past few years have seen the consumer society "peak," and they will certainly be followed by other, different phases in the society of economic well-being, with more attention being paid to people and less to objects. However, those phases are still a long way off.

S. There really has been a change. As I said earlier, change comes about thanks to experience, direct experience. People like to try things out, and they have discovered that having three Walkmans or two televisions does not make them happy. And along with this awareness, there is the ecological awareness that has brought about a fundamental change in

the way we see the world. Up to a short time ago we used to have an Egyptian idea of the world: an infinite, flat space with columns supporting the sky and a sort of endless tapis roulant beneath our feet. And, given that it was infinite, there was no problem in quarrying, burning, breaking and overconsuming. But now we are aware that when Galileo said "Eppur si muove", he was saying that the Earth is a sphere – and a sphere is an enclosed, finite, form. Once one has understood that, one would have to be a total imbecile, to have lost all sense of the continuation and protection of one's own species, if one went on burning, breaking and consuming resources gratuitously.

M. Is this why the large, enclosed drawings you produce when you are not designing sometimes represent the Earth as a sphere seen from out in space?

S. Yes, of course. At the time I didn't realise it, but you are certainly right.

I think it is an important change. Since the last war we have all had the chance to get to know the planet; when there are unknown places, the sphere somehow flattens out and becomes horizontal. But when you have been to Club Méditerranée four times – once in Brazil, once in Corfu, and once in, I don't know, Thailand – when you watch the television a bit, you understand. It's a deep awareness that one has to use up fewer resources, less energy – and that if you don't, it's like cutting the legs of the chair you're sitting on. Then, add to that our disappointment with objects – the disportion between the

amount of blood we have sweated to obtain an object and the satisfaction it actually gives us. We have gone through the period of the material and are moving towards that of the non-material, when people will want fewer things around them. The moment we look at this idea, we can imagine how people will be in the future, see that they will consider products as existing for their own sake (and not vice versa). So, if one wants to talk about products, one must first talk about people. And even before that, one must talk about the "why" of things. The conclusion of all my work, which seems to be of a biblical, almost ingenuous, simplicity is, I repeat, that the material-for-material's sake must disappear, as must the product-for-product's sake. The result is a rigour and a morality which see that it is the human that is the most important thing. I would go even further and say that in this supremely important humanity, the most important thing is Love. I have got to point where I think that the only real problem is the fact that such a normal thought should strike people as abnormal. When you start talking about Love these days, people sigh with impatience.

M. There is a film by Jean-Luc Godard, set in the future, in which the only indication of the future is the total absence of the feeling of love...

S. Ah, yes... You are right to point that out; and that's why one has make a stand: when I said that I had no real interest or urgent motivations in the cul-

tural field it was because the real urgency is the need to restore Love.

M. But love is a cultural attitude.

S. No, no, no... love is primarily the fruit of our intuitive awareness of the need to protect the species; everything else follows from that. When we whistle at an attractive girl in the street – and it's interesting to note that women have always adopted duplicitous language when talking about such situations – the girl will consciously say. "that really pisses me off," but unconsciously she will be happy that she has been recognised as a fine carrier of the future of the species. Sexuality... I could cite another cruder, more direct, example: the men who are ashamed to admit that they look at "Playboy". But why should they? "Playboy" has never been concerned with vice, it is only a catalogue of the most beautiful reproducers, those who would be best for the continuation of the species. There's nothing sleazy about it.

M. But perhaps, the model, the "reproducer" is not presented in the magazine with that intention...

S. No. It's the sense of guilt that religion has instilled in us that makes us think that it is ugly, dirty – and makes us act with that women in an ugly way. But the best bodies are obviously the carriers of the best genes of the species.

M. But what about an idea of beauty different from that presented by "Playboy"?

S. Beauty is only a question of DNA, the finest beauty is the finest spiral of DNA.

M. That's one idea of beauty, but the feminist – or

even just female – idea might be slightly different, in terms of intelligence, etc....

S. These are changes in thought that arise out of a variety of causes: we might say that sex has nothing to do with sex – and that is particularly true of men (who are more parasitical than women). Men no longer know anything about why they kiss. It's become a question of multiple representations, stratified symbols that have little connection with reality.

However!... I have come to the conclusion that the one important thing is Love. You can be in your castle surrounded by thirty Rolls Royces, but if your woman has left you, you will be crying all the same. You can be in a freezing garret, but if your woman is with you, then you are happy. We can see the difference in scales of judgement very clearly – and understand that Romeo and Juliet chose to die for the sake of Love. Even though this is rather dangerous ground, I repeat that Love is more important than life, if a mother charges into a burning building to save her child... When we have to find the centre, the main duty of our life, of our existence as members of a civilization, then the answer rests only on Love. To simplify things with a slogan, I would say that as a producer of objects, as someone who has the honour and good luck to have a few ideas and be able to express them, that Love is what makes me insist every day that one has to replace the word "beautiful" with the word "good".

34

M. In the classical age the beautiful and good were the same thing.

S. But for me they are not the same thing... I have said that the beautiful is invisible; the very notion involves the idea of admiration – and admiration is based on a relationship involving power relations. For example, power relations are established when I admire Starck's "finest chair" – which in some way suggests that I am less important than Starck's "finest chair" – which is a load of crap! Even when I talk about the finest chair in the world – and naturally, I am not referring to one of my own – it is still true that that finest chair in the world is worth less than the most worthless of men. We have to shatter this idea of admiration in order to say: "stop saying it's beautiful. Who cares? Find something that is good for you!" Naturally "good" is not a reference to the good quality of the object (that is a question of the manufacturer's good faith); "good" here refers to what is good for me, for my life, for my growth. Putting it in the bluntest terms, the aim of all manufacturing and production these days should be to foster the growth – to work to the advantage – of mankind.

M. So a possible alternative to that mode of production could be a sort of planning and design stage that concentrates so obsessively on its object that it becomes a search for the pure and the absolute (which are the core components of the notion of "thingness"), and only gives the go-ahead for production when it considers it has an absolute, pure

object. However, one moves forward through trial and error which continually oscillate between symbolic form (linked to a specific historical context) and a ritual role whose context is to be found in infinitely longer cycles (particularly in the case of simple, low-technology objects).

A. Exactly. We are feeling our way forward through experimentation. We – and by "we" I mean what I have elsewhere called the "factories of Italian design", which have a unique international reputation as laboratories for research in the field of the applied arts – play our role on the borderline between the possible and the impossible. We experiment by manufacturing. Seen from one point of view, one could say that this leads to the overcrowding of the market with objects; but one could also say that it makes it possible to improve the system overall. What is more, all of this is to be seen against the background of the consumer society, which has exponentially increased this natural tendency to improvement.

M. The growth of mankind, the design of life and not of objects, the "absolute" product – recurrent ideals that have a lot in common with the rationalist utopia behind the Bauhaus approach to design.

S. The Bauhaus was no fool... apart from the fact that it has become a concept fixed in time, which has had no official evolution. Unofficially, I think that my work itself derives directly from the Bauhaus – that is, from the idea of stringent functionality. But what Bauhaus lacked was an awareness of, a participation in, the "dance" of the portmanteauwords of Freud and Lacan. I mean that it only dealt with material parameters,

whilst we know that the non-material (the subjective and affective) parameters are just as, if not more, important. The meaning conveyed is more important than the means. As long as Bauhaus had an overall, political meaning, it worked; then it was smothered, decently drowned, under the weight of its own functionalist pretensions. Nowadays, we can take the affective parameters as the first things to be brought out. This is why a company such as Alessi is as modern and successful as it is, because it sees its function as the re-introduction of the affective parameter.

M. Can't these affective parameters also become symbolic parameters? In other words, the passage from the affective to the symbolic is the passage from the individual to the collective. However, there is the risk that, with the passage of time, the symbolic totally forgets about the affective it derives from and thus becomes merely symbolic, detached from its original meaning (and even inclined to erase it).

S. You talk of the symbolic, but I think the more appropriate term would be "semantic". The symbol is a sort of mythical representation forged by time and culture, whilst the semantic is the actual meaning of things. So, one of the fundamental parameters for modern production is meaning. One can see a link with music, painting, cinema and things like that in the fact that it was precisely when the manufacture of objects regained meaning that it began to interest people once again. This extraordinary interest in, this fashion for, architecture and

design over the last fifteen years or so is simply due to the recovery of meaning, to the fact that the public has discovered its ability to read a meaning that was previously unknown to it. Thanks to newspapers and the media in general, the public has now thoroughly mastered the semantics of its own clothes. When you arrive in a restaurant wearing a Thierry Mugler suit, a Chanel jacket, a Lacroix cloak or a Versace jacket, you know exactly what it represents (and so does everyone else). We read clothes as a flag, a standard identifying the person and the tribe. That was the meaning. But when there was a period of crisis, with less money about and a general psychosis of insecurity, people began to look inwards once again, and realised that when they went out they were able to convey meaning themselves – that they had forgotten that they could generate meaning from within. We were forced to re-learn. Cathedrals and Versailles were not mere works of propaganda, they were emitters of meaning, but somehow that idea was lost, temporarily forgotten. So people began to "line" their own inner selfs so that those they meet could understand who they were, what cultural tribe they belonged to, what affinities they had.

M. This entire conversation centres upon the future and on the prostheses that will constitute the human environment. I wonder whether in the sphere of material and immaterial objects we are moving towards greater material functionality? Or will it be the symbolic role of both real and virtual objects

that becomes predominant?

A. As far as I am concerned, I am trying to increase both aspects: we could refer to this as the metafunction of design; it involves both meeting the functional needs that lie at the basis of a project and responding to the intrinsic ritual nature of the object being designed. When one designs a bowl, for example, it has to meet simple functional needs (be able to hold fruit, for example); but the designer must also consider the reasons behind the creation of a bowl (for example, as an object that serves to "offer" something). I am fascinated by this concept of "offering", which is common to most of the objects I produce. And I am also fascinated by the way the public interprets this concept. A design is interesting not because it is good, or even because it is beautiful, but because it expresses the concept, the meaning, behind the object designed.

M. So there is a symbolic/semantic type of functionality, which necessarily varies in relation to the variations in the recognizable symbolic form. In other words, the spirit of the age – or, if you prefer, taste – involve a, perhaps unconscious, identification of the forms which at that historical juncture express a precise symbolic concept (for example, that of "offering" just referred to). These forms are much more changeable than the concept they express. Perhaps this is the justification for the vast number of objects produced: they become "obsolete" in a few years, that is, they are no longer symbolically recognizable. This recognizability, however, should not be confused with the semantic quality Starck was referring to earlier, which is something that is much more difficult to achieve. The ritual nature, the meaning, the type, do not change as quickly as the objects them-

selves; the search for the essence of the object, for its "thingness", risks being in flagrant contradiction with the ephemeral nature of many current designs and many of the objects being produced.

A. The heart of the problem is always the same: one has to understand which design gets closest to that concept, to that ritual function. Obviously, by using the term "ritual" one expresses only a part of the problem, one only gets a little closer to its core; but one does give an indication of the unchanging requirement of any design. So, in theory, we could reduce the number of objects on the market – if only we were a little more "upright", less caught up in our work (in my own case, I am sure that if we produced only one type of each object, not only would our turn-over not suffer, but my company administrators would be most happy of the chance to "rationalize" production). However, lab tests and marketing research are never enough to tell you which "oil cruet" has sufficient "oilcruetness" – so you try manufacturing the thing. Then there's one's natural curiosity to see what happens, to improve – as well as the designer's legitimate desire to try and improve on what already exists. However, I do think that if we managed to "chill out" the present rhythm of manufacturing, we would still obtain very interesting results.

M. I would like to go back to the question of the tribe, which is linked with the idea of the advent of a new Middle Age. Don't you think that there are only artificial tribes, which have been created by the mass media and not by the existence of deep affinities, or perhaps tribes that are simply not aware that they are such?

S. Our starting-point is once more a feudal system – and such systems are already rather hypertribal. Everything works through tribes, and will tend to do so more and more. It doesn't matter if they are real or virtual tribes. These tribes are gatherings based on things and affections that are so intuitive, non-formal and unspoken that they are necessarily based on something that is real. If tomorrow Coca Cola were to launch a very effective, expensive advertising campaign, it might create a tribe. It would be a real tribe, for which the Coca Cola campaign had merely been the catalyst.

M. Tribes are often mentioned in discussion of world-wide information networks. The bond within the tribe in this case is not one of blood or land but of communication. Certainly, this is a move towards dematerialization (for the very physical concept of "a tribe" gets transformed into something resting on pure communication); but perhaps if there is no real awareness of this dematerialization, even these opportunities risk losing all meaning and significance.

S. For the present there is no such awareness of the non-material world. Perhaps there will be in the future. There is, however, a general idea of communication as an ultrapowerful god; but beyond that there is almost no awareness – and that is what is holding us back, creating unease and uncertainty about information networks. Everyone is agape with admiration before the instrument, but no one knows what to do with it, except those who work with it all the time (in universities, laboratories, etc). Internet

is undoubtedly searching... searching for its soul; even if I can't help thinking that there is something out-moded about wanting a soul for Internet. I think the real modernity of Internet lies in the fact that it atomizes the spirit, thanks to its extraordinary pseudo-liberty.

<u>M.</u> Atomization may express freedom, but it can also be a cause of fear: fear of getting lost, first of all, but then also a more subtle fear – that of "not being there", of not being sufficiently communicative (and thus disappearing from the world). Is there the risk that to avoid this fate people will conform to the tranquil standards of communication, that they will delegate, surrender their own personal manner of communication in order to be accepted by the computer-user tribe. Do information networks, that is, have a goal and an end? Are they more than mere instruments, than the medium/message which changes one's life but does not enforce a direction upon it?

<u>S.</u> For the moment the networks have a tribal function, but tend to look rather like transmitters of billet doux and anonymous letters; you don't see who you're talking to, and the network does not involve you in any responsibilities. As far as advantages for mankind are concerned, they will depend upon what we are able to do with these networks. They are an extraordinary tool – and like all extraordinary inventions, they have a good and bad side. The advantage is the possibility of achieving a deified form of communication and a deified level of reasoning; however, this advantage swings from one extreme to the other, because

one moment rationality appears deified, the next it bears a striking resemblance to the simultaneous coordination of ants: one goes from simultaneity to ant-like functionality. On the other hand, the information highways are clearly a way to gain direct access to disincarnation – that is, to satisfy that desire for godhood that can be achieved through disincarnation. An apparently pleasant idea this – become the opposite of what we were, pure spirit instead of animal.

<u>M.</u> But what will happen to objects?

<u>S.</u> I'm coming to that. The idea of disincarnation is amusing, but the problem is that it remains an idea and we remain flesh and blood, we go on having bodies. So, what you get is not disincarnation but the negation of the body; and that is no good because it suggests that there are two separate entities: flesh on one side, spirit on the other (whilst the interesting part is how they interfere with each other). So, by relieving people of the need to move from one place to another, the networks help to negate the body, which won't work, which can't work. It means going too fast, far too fast, a thousand years too fast. I'll say it again: when ideas are disincarnation, one can't avoid negating the body. Thus we find ourselves in very strange situations. Now the only form of decoration possible is a catalogue of floppy disks or subscriptions to Internet, through which we have synthetic images sent to us – images that are taken as the ultimate meaning of a per-

son or a tribe. Tribes and individuals want to stay in a sort of bunker that they hardly ever have to leave; material communication routes will tend to disappear, or else become as dangerous as they were in the Middle Ages. People will talk to each other only by videophone. The videophone shows a person's head and the odd square metre of background. Future decorators will concentrate all their attention on that background image, which will constitute all that is spoken and unspoken in the message, and which we will never be able to check up on. We will be able to use it to tell whatever story we want to. So, if in the future, for example, water becomes a costly commodity and I am going to link up with my water "dealer" (I use the word deliberately) who wants to raise the price of my water, then I'll arrange to be seated in front of some sort of back-projection of a lake or swimming pool, to let him know: "Look, no point trying to hold me to ransom over the water – I've got millions of gallons of the stuff. So stop breaking my balls." And, of course, he can't come round to check. This is the negative side of all this virtualization of relationships. But it is only the negative side; on the positive side, one has to include all the extraordinary ease and convenience with which one will be able to work. As far as I am concerned, work means working whilst being aware of one's world and one's civilization; it means working for the species. Nowadays there are are only a few people who are

really working for the species, because they are killed off, overwhelmed, by the parasites who make their work into a shan rather than the real thing. Therefore the men of tomorrow – or rather, the women (whose intelligence is truly modern when compared to the incredibly archaic masculine intelligence). Anyway, this person will, in his best moments – when his biorhythms are most favourable, be able to use all the means at his disposal to conceive ideas wherever he is (in bed, or on the beach, for example). Communication with the self will be through neurological linkups and biological computers, built out of proteins, which have been incorporated in the body so as to increase its power tenfold...and then we really will be somewhere near the idea of God – though in this case the achievement of the goal will already have made it obsolete. Thus a naked man lying beside the water can have an idea and, in a few seconds, call up a databank in China to check two or three variables; then he will be able to hype-up his own internal computing capacity, use the data to elaborate his ideas and pass on the result to whoever needs it. Synthesized computer images governed by chance are already a big step in this direction. There are already computers that communicate spontaneously with each other, there are already computers with initiative. The one thing that is stopping us from becoming this truly modern man (as

opposed to the neo-modern man we are at present) is our vision of mankind as immutable. Each generation thinks that mankind is what it is at that moment – a snapshot is taken for permanent; it is as if there were a mirror behind a person saying "this is what man is! this is what man is!". This is a very serious mistake because there is no fixed image of mankind; man is a mutant, a madly high-speed mutant: from the amphibians up to us, the mutations have been incredible, and they will go on. So the only really dangerous thing is this fixed view which prevents us from completing our romantic advance, which leads us to surround ourselves with parasitical thoughts and objects in an attempt to stop ourselves, to makes ourselves believe that we are immutable. It is the idea of the immutability of man that is killing mankind. There is a lot to be said on this subject, on this positive dream – on the near-fulfilment of the dream of being God – on the status of man who has been truly satisfied by his servant, which he had invented to serve him, man whose every object and instrument is an object and instrument of growth. One has to achieve a higher form of intelligence (or, at least, a form of intelligence that is higher than the one we have at the moment); and all higher forms of intelligence incorporate the idea of Love and the idea of peace. So, given that we have to work for peace, the only possible way of working these days is within very clear scenar-

ios, having it clear in our minds that the guarantee of peace is Love. And love requires knowledge.

M. The Love of knowledge?

S. Yes, without doubt. Because without knowledge it is very difficult to learn goodness. When you are stumbling in the dark, are in need, when the ship is going down and you are drowning, there is little Love around because all forms of knowledge have given way to an elemental, animal function.

M. However, you talk favourably about animal functions, biological attitudes, of love derived from and closely linked to the concept of the species. In this case we would have, on the one hand, love as a superior biological function (compared, for example, to the instinct for self-preservation, which nevertheless turns out to be even stronger than love), and on the other hand the idea of knowledge as a biological necessity, as the molecular interface of love.

S. Knowledge is part of the idea of progress, which is fundamental to the protection of the species. It is one of the human characteristics that marks an important separation: the road man takes to protect the species is a material road (whereas animals just do what they can to survive).

M. So even the idea of progress is practically a physiological concept – a necessary, real and positive concept.

S. Totally positive, within an enormous sphere of doubt. This sphere is positive, but I think there are many other possible spheres; the scenario is positive, but there is an infinite number of other sce-

narios – and I am not certain that some of them aren't more positive. That is why one of the fundamental aspects of my work is the relativity of standards: I try to be as responsible and professional as possible, but deep-down I am convinced – almost certain – that all of this has no importance, is merely a passing chapter. Everything is only a game that one has to play with the greatest possible respect, the greatest possible sense of responsibility, and at the same time with humour and lightness of touch. I constantly find myself in the ambivalent position of saying that everything is important and that nothing matters. It's a step towards elegance.

M. So, if the idea of progress is good, something positive, one can also deduce another idea that was dear to Enlightenment thinkers – that mankind is basically good, and development and evolution bring us closer and closer to the Good.

A. I'm not sure that we have been saying that, but I would like to convince myself that it is so. However, as far as public sensibility goes, I am sure that it is true: I have the proof. On the other hand, given that I belong to the consumer society not only as a consumer but also as a producer, I am well aware of the perverted mechanisms at work, and frankly I do not see how we will be able to overcome them. More and more is being produced – and alongside the development of public sensibility and product quality there is also an exponential increase in the number of poor-quality products. However, the simple fact of putting one's hopes in change (and I, like many other designers and manufac-

tures, am thinking of doing so) helps to make those hopes well-founded.

M. We are talking about dematerialization, rapid changes, the short "half-life" of forms (but not of the affective, symbolic content they embody)... and yet the starting point for all this are your objects and designs, which aim to be long-lasting in spite of change...

S. My own work is paradoxical. Paradoxical to the extent that it depends on features of the present moment. When you create, when you start creating, you generally do so for yourself, not for anyone else...

M. Something which is common amongst artists...

S. I had a very precise problem: I did not exist. I was born into a well-to-do family – good-looking, well-dressed, sports cars, a nice house. The only problem was that, for some reason I still can't understand, some sort of uneasiness, I just did not exist. So, when you are seventeen or eighteen, when you want to make out with all the girls around, and when you don't exist – you suffer. I suffered a lot and was in a sort of para-schizophrenic state, with no way of breaking out of myself. I had to look at what my father did; he invented things, and that was the only model I had. I began to invent things too – didn't matter what. They took the place of the white bandages around the invisible man – the one in the film, who can only be seen when wrapped in bandages. Well, I began to see myself when I was surrounded by my toys; I only existed because of the toys I

produced. They were a sort of secretion – like the slime left by a snail. Apart from this anxiety, this urgent daily need to exist and therefore produce, I had no existence of my own. Some might see elegance in what I do, but I am not elegant. I am not a very cultured person, nor particularly refined. I'm not curious and definitely not intelligent. It is all just a sort of shell that you create around yourself in order to exist. So, for the first part of your life – which stretches up to around the point I am at present – you make in order to exist, to send the best possible signals out to people so that they will have to be grateful to you, and return your signals with signals of Love...

M. The driving-force behind creation is often a sense of lack: you wanted to be loved.

S. It's logical. Who doesn't want to be loved? Those who don't want to be loved are ill. I would like to be loved by the entire world; that is why I chose popular design, mass-produceable design, not something rare and elitist. I have tried to make three-thousand-lire products that could be sold in their millions – for a reason which, right or wrong, is my own personal problem. So, in my work, through the objects I have produced, I have tried my best to improve the quality of the people who loved me. But, for the first fifty years of your life you work for yourself, then, at the age of fifty, you find yourself in a privileged position and, given that you are halfway through your life, the idea of the moral obligation to be

42

honest arises. Nowadays I have the means to be honest and I try – try, I'm not saying that I succeed – I try to realign my methods and my design in a different way, so as to be honest and to be able to respect myself. It doesn't really matter if the first part of my working life went well or badly because there was a respectable reason behind what I did – the need to survive. If the second part of my working life is not governed by honesty then it will not be equally respectable because I no longer have to face problems of survival. When you want to survive you are not necessarily honest. When you begin to live, then you must be honest. I have a real problem of existence...

M. And in this crucial personal passage from the Age of Survival to the Age of Honesty, will you change your way of life, your way of designing and of designing your own life?

S. Naturally. First of all, it puts me in a position where I can tell you all about it. Now there is a direction I have chosen, which can be summarized in one or two phrases: one, militant activism in the restoration of Love, two, by means of the notion of "citizenship".

M. Are you referring to the citizen of the French Revolution, the citizen that was the expression of the Enlightenment virtue of Equality?

S. Definitely. A "citizen" is part of a whole, of a civilization, a society. The concept of "citizen" has tended to be forgotten about, and I would like to work towards re-awakening people's under-

standing of it. "Citizen" is a word that involves responsibility for oneself and an overall awareness of one's responsibilities towards society. Without it there can be no return to the civic life that is the most fundamental and generous basis for communal living. Nowadays, words such as "citizen" and, even more so, "civic sense" have been hijacked by people I am not very fond of, right-wing politicians who spout theories that make me ashamed, so – and here we come up against a more short-term strategy – one has to work to snatch these words back from the sinister people exploiting them. Otherwise, people will not understand that they represent an essential condition for life in a society. So I have almost come to a conclusion – the important thing is Love, arrived at through a necessary awareness of the concept of "citizenship" (citoyenneté).

As far as everything else is concerned …in a way, I couldn't give a damn about it.

M. The concept of "citizenship" is closely linked with the idea of a civic society, but also with the notion of politics. Could there be a relation between this concept of politics and the idea of the "good design"?

A. I don't know, but I have the impression that there might be. After all, at the end of all this work there is always the vision of the society we would like to build, and that is a political view of design – even if nowadays we seem to be adrift and have lost sight of our objective.

M. Don't you think that one of the things people are looking for in your objects is their mythical element, which may not fit in very well with your idea about awareness of what is "good for you". Your designs and objects all seem to evoke the things you were speaking about earlier, with regard to a future society – a future, and therefore necessarily imaginary, society, about which we already know something thanks to our knowledge of the Middle Ages and to a certain type of optimistic ingenuousness (like that found in the science fiction of the fifties). In short, there seems to be a sort of nostalgia for the future.

S. There is humour, which is always based on knowledge shared by friends; humour takes up different features and plays them off against each other, for a laugh. Then, I am very interested in the unconscious, because it never lies – whilst the conscious is always a lie – like all the stuff I've been saying to you. One of the most interesting symptoms of the unconscious is the commonplace, the things a group of people take for granted and do without even realizing it. I work on the commonplace, on the collective unconscious.

M. The commonplace is often a raison d'être, a sort of standard memory of the world – but it is also a reserve from which the imagination can draw material that mimics the future that is already past, the future already seen and possessed. It could also be taken as expressing the notion of modernity (in the positive sense that you understand the word) – the idea of the future that, in effect, we already possess.

S. Certainly, the collective memory contained in the collective unconscious is extremely interesting. The idea of modernity is, however, more complex; it is not only a question of materials. If you made

a table out of carbon fibre, it might seem the non plus ultra of modernity, but it would in fact be a pointless and uninteresting piece of baroque furniture. I ditched the idea of modernity a long time ago, in the sense that I think that all the stuff which we have seen and which we now define as "modern" is really only in "modern style" – a modern style that one might also call Neo-Modernism. Modernity, on the other hand, has a logic behind it, involves a choice of what is right and fitting. We can take this idea of rightness from the past, in the present or in the future, to make a sort of cocktail which is right – and when it is so, then it is modern. One must be on one's guard against the caricature of the modern which prevents us from seeing and practising true modernity. We hardly know true modernity at all, given that it is hidden behind neo-modernity and the modern style. It doesn't matter how, but all that which is linked to the material is, by definition, hardly modern at all. Only the non-material and energy are structurally modern: that which can be hammered, that which weighs even just one gram – is all ceasing to be modern. You can't talk about modernity at all in reference to objects. What one can try to talk about is honesty, proof of honest.

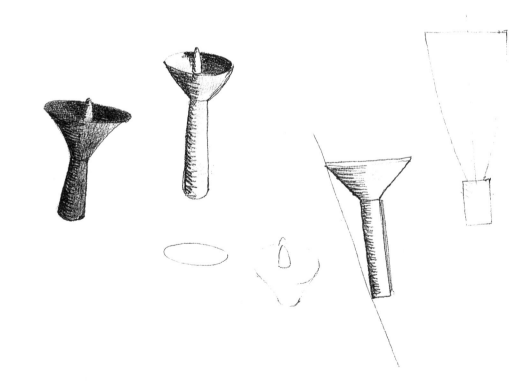

Le cœur du problème est toujours le même: i
git de comprendre quel projet se rapproch
lus de ce concept et de cette fonction ritue
Naturellement, par là, et par le terme "ritue
e n'exprime qu'une partie du problème,
ais qu'une approche, mais l'exigence
nent celle-là, toujours la même. Ainsi,
rie, il est certainement possible de réd
uantité d'objets sur le marché (dans m
d'ailleurs, en produisant un seul type
que objet, je crois non seulement que
fre d'affaires n'en souffrirait guère, mais au
que mes administrateurs seraient plus he
ux puisque cela rationaliserait pour ainsi dir
production). Il est cependant difficile de loca
ser à l'avance, par des expériences de labora
oire ou le marketin

Ce dialogue a eu lieu entre Issy-les-Moulineaux, au bord de la Seine, près de la vieille usine de la Régie Renault, où habite Philippe Starck, et Crusinallo, la zone à haute densité d'usines d'objets en métal pour la maison, où produit Alberto Alessi. Deux banlieues somme toute moyennement privilégiées, mais qui constituent des points d'observation à l'écart de la fièvre de la grande ville et donc en quelque sorte détachés, qui permettent une vue et une vision plus larges, plus éloignées: au contraire, le Fabrice del Dongo de Stendhal, ayant combattu au cœur de la bataille de Waterloo, n'avait pas compris si en fin de compte il avait gagné ou perdu. L'idée de départ était de confronter le concept de "distorsion" topologique et globale, tant dans les objets que dans leur production, que Starck avait soulignée dans beaucoup de ses interviews - et de façon pratique dans ses projets -, et l'idée de "type" ou - comme le dit Heidegger en une notion chère à Alessi qui en a fait un principe fondamental de toute sa production - d'état intrinsèque de "chose" des choses. L'on trouve largement trace de cela dans les pages suivantes, mais disons d'emblée que le dialogue a pris une tout autre direction, en particulier grâce à la vision quasi épique que Starck donne de la mutation de l'homme, depuis le batracien des origines jusqu'au futur bionique en passant par un avenir proche dans lequel il nous faudra prendre conscience du changement incessant et de la progressive dématérialisation du paysage quotidien qui nous entoure. A l'intérieur de ces visions grandioses, le lecteur désireux de trouver des références explicites au projet, et au projet de Starck, ne sera pas déçu: en effet, le designer français et l'industriel italien, bien que parfois subtilement en désaccord, donnent sur leur travail des indications qui n'ont peut-être pas la concision d'un aphorisme mais témoignent, jusque dans le langage et les mots employés - qui permettent un vaste éventail d'interprétations fort suggestives - de deux différentes attitudes, celle de la conception et celle de la production de cette fin de millénaire (sans compter que la partie iconographique a été expressément choisie d'un commun accord, de manière à définir davantage l'atmosphère d'un projet que le projet à proprement parler).

C'est aussi pour cela que j'ai essayé, lors de la transcription de l'enregistrement, de conserver les différentes caractérisations linguistiques, la manière de s'exprimer de chacun, ronde et prophétique dans le cas de Starck, pesée et understated dans celui d'Alessi. Je crois n'avoir exercé une petite violence linguistique qu'à l'encontre de moi-même: le besoin d'éveiller la discussion, parfois de la provoquer, joint à l'exigence de créer des enchaînements pas toujours faciles et de permettre au lecteur de localiser immédiatement des sortes de "paquets" homogènes d'arguments de discussion, a comme aseptisé mon langage habituel, sans aucun doute plus pédant et probablement quelque peu antipathique. C'est le drame inévitable du critique.

Marco Meneguzzo, décembre 1995

De nos jours, la trangression est une vertu, et une vertu extrêmement productive. La transgression semble même être le moteur du changement, non seulement de la manière de projeter mais aussi de celle de vivre. L'on va de la science actuelle, qui théorise les recherches "contre la méthode" comme la seule possibilité de progrès scientifique, aux attitudes volontairement transgressives du monde de la production, en particulier dans les domaines de la mode et du design. Vous déclarez votre amour pour la "distorsion" des formes et des modèles de production, et ce concept - assez proche de celui de "transgression" est devenu un critère de succès, une manière efficace de projeter et de produire. Je me demande si cette "distorsion/transgression", ce concept de nouveauté et de changement ne pourrait pas s'analyser avec assez de précision pour pouvoir mesurer la quantité supportable de changement, jusqu'à arriver à une sorte de marketing du goût.

Starck Je n'ai guère de réponses sur ces références de jugement, qui sont des notions essentiellement culturelles et auxquelles j'ai donc du mal à répondre puisque je n'ai pas de culture. Je ne suis pas persuadé que cela soit le moment de la culture, je crois qu'il y a d'autres urgences plus importantes.

Alors si vous voulez je vais essayer de répondre autrement.

Comme je vous l'ai dit, je n'ai pas vraiment le cerveau en place, il est un peu tôt, et en plus ce n'est pas structuré, je vais quand même essayer de voir.

Au début il y a les batraciens, il y a nous dans l'eau. On jette nos œufs dans l'eau, ils sont emportés par le courant. Il n'y a pas de relation affective avec la descendance, et il y a à peine notion de l'espèce. S'il n'y a pas de notion de l'espèce, il est impossible que l'idée, qui est sûrement la seule abstraction romantique inventée par l'homme, qui s'appelle le progrès puisse exister.

Il faut que l'homme sorte de l'eau, qu'il devienne mammifère, ou même s'il était ovipare, ce n'est pas très grave, mais en tout cas il faut qu'il y ait le souci de protection. A partir du moment où il y a le souci de protection de l'œuf, il y a la création de l'Amour. Ce raisonnement, d'ailleurs, n'est pas le mien, c'est le raisonnement d'un jeune chercheur, Laurent Beaulieu, à qui je demandais si on pouvait vivre sans Amour, il m'a répondu: "oui, on peut très bien vivre sans Amour. L'Amour est une invention récente".

Donc, à partir du moment où il y a prise de conscience de l'espèce par le biais de l'amour, il y a l'intuition du progrès. Ce progrès, cette intuition du progrès va être parasitée de peur, de peur des dinosaures, de peur de la foudre, de peurs surtout de tout ce qu'on ne comprend pas. L'homme au début est devant une masse infinie d'incompréhensions et moins il y aura de réponse à ses questions ou ces parfums de questions, plus va se développer l'idée d'une abstraction qui serait la réponse à tout. Cette réponse à tout, cette espèce de pansement du cerveau, c'est le concept de Dieu qui apparaît.

Le concept de Dieu va être pour cette pé-

riode, on va dire hors de l'intelligence, va être assurément le grand modèle, la grande carotte de notre espèce. Puis après de notre civilisation.

Et donc cela va se mélanger à l'idée de progrès, c'est-à-dire que peu à peu va s'affiner l'idée de Dieu. On va lui prêter des pouvoirs extraordinaires, d'être omniprésent, d'être clairvoyant, d'être superpuissant etc...

Mais pour les plus malins il va se sécréter une jalousie. Pourquoi ce Dieu serait-il si beau et si puissant et pourquoi nous on serait des petites merdes à peine animales?

Donc, il y a les plus malins qui vont se dire: "Et si on travaillait pour devenir l'égal de Dieu?".

Ce qui est drôle, c'est qu'on va vouloir devenir l'égal d'un concept inventé par nous. On est jaloux d'un concept inventé par nous. Mais ce concept est obligatoire puisqu'il fait fuir la peur.

M. C'est une version laïque de la Genèse...

S. Oui. Mais dans la Bible je ne pense pas qu'ils disent que Dieu n'est juste qu'un pansement à la compréhension.

Et donc l'idée de progrès, là, va vraiment prendre forme. Elle va prendre dans le conscient une idée de progrès, une sorte de but matériel. Dans l'inconscient, cela va être toujours, je le répète, ce souci d'égaler Dieu et de le dépasser.

Et donc, on va travailler des centaines d'années, pour inventer autour de nous des objets, qui sont en fait des prothèses, des cannes, des échasses, des talons hauts pour nous hisser au pouvoir de Dieu.

On va inventer de l'optique pour voir loin comme Dieu. On va inventer la roue pour aller vite comme Dieu, on va inventer, après, l'intelligence artificielle, pour être intelligents comme Dieu, on va petit à petit essayer d'égaler Dieu.

La partie consciente, la partie avouée, c'est que nous créons des outils pour nous rendre la vie plus facile, pour nous aider à une meilleure vie et, si possible, nous apporter du bonheur.

Alors, on arrive dans la partie moderne au XIXe siècle où il y a les premières machines qui commencent à surmultiplier la puissance de l'homme, et donc où l'on commence à voir le chemin de la puissance de Dieu.

Le XIXe siècle est l'invention de la machine, pourquoi pas, c'est un scénario comme un autre, il y en avait sûrement d'autres, mais il a été choisi par l'inconscient collectif.

L'idée de progrès est une idée strictement romantique, c'est de la poésie, ça n'a pas plus d'utilité fonctionnelle que la poésie en général.

Donc, on sort du XIXe siècle, on arrive au XXe siècle, où s'est générée la fascination de la machine, la déification de la machine, et c'est là où ça commence à déraper.

C'est-à-dire qu'au XXe siècle on oublie le but. Je ne parle même pas de l'idée de Dieu qui commence à ressortir mais c'est encore inconscient, ce n'est pas encore

dans le dit, par contre on oublie le but de ces machines qui sont inventées par l'homme pour le servir et lui offrir une meilleure vie. Le maître a inventé un valet et, en un siècle, le valet est devenu le maître.

Le produit, bien que toujours produit par nous, s'est généré sa propre raison d'être, sa propre existence, sa propre économie et sa propre inutilité.

M. Cette brève histoire de l'homme me rappelle une sorte de bouillon de culture où le Golem médiéval - cette construction du serviteur - se mélangerait avec des scénarios de science-fiction et "neuromantiques" à la William Gibson, ou peut-être davantage liés à la "robotique" d'Asimov - le produit qui acquiert son autonomie et s'autoconstruit - mais l'on y reconnaît aussi quelque renvoi inconscient, pour ce qui est du produit-fétiche, aux analyses matérialistes et marxistes de l'histoire de l'ère des machines.

S. Je n'en ai aucune idée, parce que je ne sais pas ce que sont les concepts marxistes, mais je sais qu'on arrive à des objets qui ont perdu toute leur raison d'être, donc qui ont perdu leur sens et qui au lieu d'être des objets de service au sens large, au sens noble, deviennent des parasites.

Autrement dit les gens payent de leur sang, de leur sueur, des heures de travail pour s'acheter des objets en général inutiles. Les objets sont faits de 10 à 15% du service demandé, au mieux, et les autres 85% sont une merde inutile et parasitaire, cette merde inutile nous asphyxie.

Le positif s'est transformé en négatif et on en arrive en fin de XXe siècle avec une société strictement matérialiste, pourquoi pas, cela serait drôle une société matérialiste si elle savait pourquoi elle est, mais là elle ne sait même pas.

Et le collectif aime beaucoup les dates pivots, ça lui fait compresser ses raisonnements dans le temps, ça lui fait prendre des résolutions sur le thème: "Ah, tiens, c'est Noël, je vais décider de faire ma gymnastique tous les matins!"). Donc, certaines choses qui auraient pris plus de temps, aujourd'hui, vont être catalysées plus vite dans les quelques années qui viennent.

Alors, il y a beaucoup de choses à dire, je fais une espèce de digest. Mais ça amène à l'idée qu'il y a une obligation à la moralisation de la production.

M. L'obligation esthétique, la moralisation de la production semblent se traduire par une proposition de moindre consommation: si nous ajoutons à cela une prévision de dématérialisation des scénarios quotidiens humains, le futur pourrait poser plus d'un problème aux producteurs actuels (mais aussi aux designers...), qui se trouveraient eux aussi confrontés à la nécessité de changements substantiels.

Alessi Je comprends parfaitement votre point de vue, bien que tous deux nous n'ayons fait et ne fassions partie de cette phase de la société de consommation, et je me sens fort proche tant de cet aspect du problème que de la sincérité de Philippe: je me trouve avoir les mêmes problèmes, vivre les mêmes drames...

M. Drame? Le mot est significatif: un drame est un conflit intérieur, une difficulté de rapport avec soi et avec les autres, et si on l'applique à une philosophie de production il pourrait faire songer à un point cru-

49

cial, tant personnel que social, difficile à résoudre. Du reste, il semblerait que la proposition - voire la prévision de la part de Starck - d'un futur scénario humain prévoie une production d'objets qui est en fait une non-production, du moins telle que nous l'entendons de nos jours. Presque une sensation de dédoublement.

A. Je ne parlerais pas de dédoublement mais de conscience du rôle que nous jouons en ce moment et dans ce contexte; en bon optimiste, je suis persuadé que l'on réussira à trouver un nouvel équilibre de production qui aidera à calmer ce drame intérieur. Par exemple, pendant nos années de collaboration Philippe Starck m'a fourni une série, je ne dirais pas de projets à proprement parler, mais de "demi-projets" qui vont dans la direction de ce que nous appelons la "nouvelle simplicité". Lorsque nous imaginons ce qui pourrait arriver dans le futur aux projets que nous développons, nous pensons à cette idée de "nouvelle simplicité" comme à une tentative d'atteindre le cœur de l'état de "chose" des choses. Et si je jette un coup d'œil en arrière sur les centaines de produits que j'ai contribué à diffuser, il en est certains - peu à vrai dire - qui ont atteint un niveau d'excellence par rapport aux autres. Et ce sont précisément ceux qui se sont rapprochés de leur typologie de "chose": la nature de casserole de la casserole, d'huilier de l'huilier, de cafetière de la cafetière.

M. Cet état de la "chose" est fondamentalement anonyme: qui a inventé la chaise longue, qui est un objet parfait? Qui a inventé les ciseaux de couturière? C'est-à-dire que je me demande si nous allons vers un design conceptuellement anonyme, et le fait de me poser cette question alors que nous parlons d'un designer qui laisse une empreinte personnelle domi-

nante m'amène à une contradiction, à une aporie difficile à résoudre. Comment concilier alors la recherche de l'état de "chose" des choses, leur type, leur essence, avec les concepts d'unicité, d'individualité, d'empreinte que chaque créateur - mais aussi le public - attend généralement de ses objets?

A. La réponse à la première partie de la demande - la tendance à l'anonymat - est probablement affirmative: l'on va vers une "dépersonnalisation" du projet, c'est-à-dire vers une égalisation, une simplification et une présence moindre du langage formel du concepteur. Je dis présence moindre parce qu'au cours de ces dernières années cette présence a été très forte, y compris dans les meilleurs produits du design.

Pour ce qui est en revanche du second problème - le rapport entre type et individu -, le point de rencontre devrait être une sorte de fusion optimale entre le paramètre de la fonction - paramètre matériel - et les paramètres sensoriels, de la mémoire et de l'imaginaire, qui relient la fonction matérielle à une fonction de nature supérieure.

M. Est-ce que c'est le résultat de la saturation formelle et conceptuelle des années 80, c'est-à-dire du refus de cette idée d'hédonisme de production et de consommation, ou s'agit-il en revanche de situations et de sentiments plus profonds? En d'autres termes, ce changement de tendance prévu fait-il ou non partie d'un cycle temporel et, si oui, n'est-il pas vrai que ces cycles suivent des courbes toujours plus pointues, qu'ils s'accélèrent de plus en plus, au point de se tarir en quelques années ou au maximum en quelques décennies?

S. C'est quelque chose de plus profond que le refus de la superficialité des années 80. Cela date de plus loin, c'est un

cycle. Les courbes semblent courtes à cause des médias. Mais en fait elles ont des rythmes. L'écologie reste toujours une priorité, le seul problème est qu'elle a été récupérée par les publicitaires, les gens de marketing, et les médias qui ont une responsabilité grave pour avoir vénalisé une priorité de l'espèce au profit d'un profit immédiat dans leurs poches, ce qui fait qu'aujourd'hui l'écologie est démodée pour laisser la place à d'autres choses bien plus regrettables: le nazisme, par exemple.

Mais les problèmes ne sont pas réglés, si cela n'avait pas été récupéré on serait encore sur le sujet. Aujourd'hui quelqu'un qui parle d'écologie, on lui dit "Attends, tu es gentil mais c'était l'année dernière". Il y une certaine prise de conscience qui fait que la matière qui nous entoure ne peut plus être la même. Malraux disait "Le XXIe siècle sera mystique ou ne sera pas", je l'espère plutôt immatériel parce qu'on a vu où cela menait. Dieu a été un outil de progrès, la religion a été un encadrement de l'éveil, un outil de modernisme.

Cela a pu faire gagner quelques siècles à l'espèce, mais cet outil moderne, à un moment que j'aurais du mal à situer, mais que l'on va situer vers le Moyen Age, par là, où on peut commencer à estimer la fin des grandes peurs, où l'on peut commencer à entrevoir une forme de modernité, cet outil s'est retourné, c'est-à-dire que de positif il est retourné à négatif, et aujourd'hui c'est un outil qui est visqueux, qui colle les gens à leur démission. Parce qu'en échange de ce modernisme, en échange de cette architecture de l'intuition et de la peur, on a délégué, c'est normal puisque c'était trop gros pour nous, puisqu'on avait peur de tout. Donc on a délégué vers l'autre, vers cet être puissant. Mais l'habitude de la délégation amène à la démission, à la lâcheté. Aujourd'hui la seule solution de la civilisation est l'auto-responsabilité, la prise de conscience individuelle, sans ça il ne peut y avoir de consensus collectif. Au moment où il est urgent que tout le monde soit totalement clair avec lui-même, on ne l'est pas parce qu'on a pris l'habitude de la démission, on a pris l'habitude de se laisser gouverner les intuitions par la religion, de se laisser gouverner par ci, de se laisser gouverner par là. On est en face du danger réel qu'offre la religion, sans parler même des récupérations accessoires opportunistes de gens qui créent tous les jours des guerres de religion artificielles. L'idée de Dieu est devenue dangereuse.

<u>M.</u> Pourtant, ce n'est pas matériel l'idée de Dieu.

<u>S.</u> Oui, mais elle n'est pas dans le conscient. Le conscient est matérialiste, l'idée de Dieu est dans l'inconscient. C'est-à-dire qu'aujourd'hui si vous dites à quelqu'un qu'il s'est acheté un micro ordinateur pour devenir puissant comme Dieu, il va vous prendre pour un fou, et pourtant c'est la seule chose. Si vous dites à quelqu'un qu'il s'est abonné à Internet pour être omniprésent et commu-

niquer comme Dieu, comme le Saint-Esprit, il va vous rire au nez. Et pourtant il ne fait que ça, parce qu'Internet ne sert à rien excepté se prouver qu'on peut à la seconde parler à un homme en Australie, échanger des masses d'informations, c'est la différence avec le téléphone. Le téléphone était une ébauche, mais restait dans le rythme humain possible. Là, en quelques nano secondes on peut envoyer la Bible, quelques millions de pages.

On voit bien qu'on a pris la dimension, et c'est ça qui est fascinant, c'est ça qui fascine les gens. Les gens sont aujourd'hui presque incapables de voir, parce que tout ça c'est brouillé par la vénalité, autrement dit par le marketing, la publicité, les gens sont incapables de connaître les vraies raisons de leurs achats. S'ils connaissaient les vraies raisons de leurs achats, les achats seraient différents et ils achèteraient moins. Et c'est justement un petit peu ce qui, à mon avis, va se passer dans un futur très proche.

C'est-à-dire que les gens commencent à être conscients que plus... car quand on n'a pas on ne peut pas savoir, mais quand on a et qu'on a eu, on voit bien que ça ne sert à rien. C'est pour ça que ce sont toujours les riches qui sont en avance sur les pauvres, car ils ont eu au moins le bonheur d'essayer. Ils ne sont pas aveuglés par le désir et par la jalousie.

Donc là, on voit bien quand même que presque plus on a, moins on a.

M. Beaucoup de ces considérations laissent transpa-

raître une sorte d'aspiration éthique, morale, une confiance de siècle des lumières dans l'éducation à la perception de la réalité, non sans quelque aspect fidéiste: les gens, ayant fait l'expérience de la consommation, se rendront nécessairement compte et de façon automatique de ce que sont leurs besoins réels, et ils reconnaîtront ce qui est "bon pour eux" par le biais de systèmes de choix et d'achat adéquats. Existe-t-il des signes indiquant que l'on va dans cette direction?

A. Je ne doute pas que les gens soient progressivement plus sensibles à ce qui est bon et à ce qui est beau, bien qu'il s'agisse là d'un processus extrêmement lent. Moi qui ai parcouru vingt-cinq années de ce voyage, j'ai constaté une évolution de la sensibilité, qui pour le moment est cependant plus une évolution de nature esthético-culturelle qu'une véritable prise de conscience du fait que l'on pourrait penser à échapper à la société de consommation. Au cours des dernières années la société de consommation a atteint une apogée, et sans aucun doute il y aura d'autres phases, des phases différentes de cette société du bien-être, au cours desquelles l'on prêtera davantage attention à l'homme et moins à ses objets, mais pour le moment l'on en est encore loin.

S. Parce qu'il y a un changement justement. D'abord le changement de tendance, comme je viens de vous le dire, c'est à cause de l'essai. Les gens aiment essayer, ils ont bien vu que d'avoir trois walkman, deux télés et trois voitures ne rendait pas heureux. Après la conscience, l'intuition profonde de la réalité écologique a créé un changement fondamental qui est que, jusqu'à quelques temps enco-

re très récents, nous fonctionnions suivant l'idée égyptienne du monde. L'idée égyptienne c'est plat et infini, avec les colonnes qui tiennent le ciel, enfin c'est plat.

Un peu comme un tapis roulant, qui se déroule en permanence sous nos pieds. Quand c'est plat et infini et que ça se déroule il n'y a aucun problème pour creuser, brûler, casser, surconsommer.

Par contre, il y a eu réellement prise de conscience, de ce que Galilée disait, quand il disait "elle tourne", si elle tourne, cela veut dire qu'elle est ronde, si elle est ronde, cela veut dire qu'elle est fermée. La connaissance mondiale aujourd'hui a permis d'intégrer que nous étions dans un monde fermé. A partir de là, il faudrait quand même être totalement imbécile, il faudrait surtout, ce n'est même pas un problème d'imbécillité, avoir perdu tout sens de l'espèce, de la continuation de l'espèce, de la protection de l'espèce pour continuer à brûler, casser, consommer inutilement.

M. C'est pour cela que lorsque vous ne dessinez pas des projets vous faites beaucoup de dessins représentant la Terre, le monde sphérique vu du dehors, vu de l'espace?

S. Oui, sûrement, je ne m'en suis même pas rendu compte, mais vous avez sûrement raison.

Je crois que c'est un grand changement, je crois que ce sont les années de l'après-guerre qui ont permis à tout le monde de prendre connaissance de la terre. Et donc quand il y a de l'inconnu, la sphère se dilue, à l'horizontale, comme ça on ne sait pas. Quand on a été quatre fois au Club Méditerranée, une fois au Brésil, une fois à Corfou et une fois je ne sais pas où, en Thaïlande, quand on regarde un peu la télévision, on comprend. Donc il y a cette prise de conscience profonde qu'il faut consommer moins de matière et d'énergie. Sans cela c'est comme scier la branche sur laquelle on est assis. Et je crois que n'importe qui d'à peu près intuitif a pu le comprendre. Donc, ceci doublé en parallèle de la déception que nous ont offerte tous les objets, doublé de la disproportion de ce qu'on lui donne, la disproportion, c'est-à-dire la masse de sang que l'on donne pour avoir un objet, je le répète, donc décevant. Nous avons vécu le temps de la matière et maintenant on va vers la dématérialisation. C'est-à-dire que l'homme ait le minimum autour de lui. A partir du moment où l'on a un petit peu approché cet axe-là, on peut peaufiner l'image de l'homme de demain, parce qu'en fait le produit bon ne peut être qu'un accessoire de l'homme, a contrario d'aujourd'hui où l'homme est quasiment un accessoire de l'objet.

La conclusion de tout mon travail, qui paraît d'une simplicité biblique, qui paraît naïve, c'est que, je le répète, la matière pour la matière doit mourir, le produit pour le produit n'a pas à exister. Au-delà même de l'humain qui est le plus important, c'est quand même l'Amour qui est le plus important. Je suis arrivé à penser

que le seul problème, c'est qu'il est anormal qu'une pensée aussi normale paraisse anormale, c'est-à-dire qu'aujourd'hui quand on parle d'Amour, les gens font "Pff!".

M. Godard a tourné un film qui se passe dans le futur et dans lequel la sensation du futur est donnée uniquement par le manque total du sentiment d'amour...

S. Oui, il a raison de dire ça, et c'est pour ça donc qu'il faut se battre, et quand je vous disais que je n'avais pas d'urgence sur la culture, c'est parce que l'urgence est pour la réinstallation de l'Amour.

M. Mais l'amour est une attitude culturelle.

S. Non, avant tout l'Amour est issu de la conscience intuitive de la protection de l'espèce, avant tout. Et tout en découle. Quand on siffle une belle fille dans la rue, et c'est d'ailleurs intéressant de voir que les femmes ont toujours tenu un double langage là-dessus, dans la mesure où une femme qui est sifflée dans la rue, dit dans le conscient "Oh, il m'embête" mais dans l'inconscient elle est extrêmement heureuse de ça. Elle est extrêmement heureuse parce qu'elle est reconnue comme une belle reproductrice, comme une belle porteuse de l'avenir de l'espèce. La sexualité... on pourrait même citer un autre exemple plus cru et plus direct. Les hommes ont honte de dire qu'ils regardent Playboy, ils ne devraient pas avoir honte. Playboy n'a jamais été un journal montrant le vice, Playboy n'est que le catalogue des plus belles reproductrices, des plus belles personnes pour porter

l'espèce, il n'y a pas de bassesse.

M. Peut-être qu'il y a une bassesse dans le modèle de la reproductrice, dans la forme de la reproductrice?

S. Non, c'est la culpabilité que l'on porte à cause justement des séquelles de la religion qui nous montre, qui nous fait croire que c'est laid et qui nous le fait faire de façon laide. Mais le plus beau corps est évidemment le porteur des gènes de la plus belle espèce.

M. C'est l'idée de beauté qui est peut-être différente de celle de Playboy.

S. L'idée de beauté n'a de rapport qu'avec la qualité de l'ADN. La plus belle beauté c'est la plus belle spirale d'ADN. C'est celui qui portera les meilleurs facteurs, les meilleurs paramètres.

M. C'est une idée de beauté, mais dans le féminisme ce n'est pas cette idée. C'est une idée mentale.

S. Ce sont des altérations de la pensée, des altérations qui ont différentes causes. On peut dire que le sexe n'a aucun rapport avec le sexe, très certainement, chez l'homme encore plus, car l'homme est beaucoup, beaucoup plus parasité que la femme. L'homme ne sait plus du tout pourquoi il baise. Ce sont des multiples représentations, de multiples symboles, mais qui ont peu de rapport avec la réalité.

Je suis un peu arrivé à la conclusion que la seule chose importante, c'était l'Amour. Vous pouvez être dans votre château entouré de trente Rolls, si votre fiancée est partie, vous allez pleurer. Vous pouvez être dans une chambre sous les toits, dans le froid, si votre fiancée est

là vous allez être heureux. On voit là très clairement la différence d'échelle, et après on voit bien dans Roméo et Juliette qu'on peut vouloir perdre la vie par Amour. Donc même l'Amour, mais là c'est un terrain un peu dangereux, on voit que l'Amour est plus important que la vie, puisqu'une mère va sauter dans l'immeuble en feu pour sauver son enfant. Donc quand on réduit, comme il y a une obligation à se recentrer, à retrouver notre devoir de vie, notre devoir d'insertion dans la civilisation, le seul axe possible c'est l'Amour. L'Amour, qui me fait dire toujours, pour simplifier en terme de slogan, que pour moi producteur, responsable de productions puisque j'ai le bonheur d'avoir quelques idées et que j'ai l'honneur de pouvoir les exprimer, il y a aujourd'hui urgence à remplacer le mot Beau par le mot Bon.

M. Dans l'Antiquité le Bon et le Beau étaient la même chose.

S. Mais pour moi ce n'est pas de tout la même chose, c'est le contraire! Je dis que le beau est quelque chose d'assez nuisible, dans la mesure où le beau fait intervenir l'idée d'admiration, et l'admiration est basée sur un rapport de force. Un rapport de force, c'est-à-dire que si j'admire la plus belle chaise de Starck, cela veut dire à un moment ou à un autre que je suis moins bien que la plus belle chaise de Starck, ce qui est une grande connerie. Dans la mesure où la plus belle chaise du monde, je n'ai pas dit que c'était la mienne, la plus belle chaise du monde sera toujours moins bien que le pire des humains. Donc il faut casser l'idée de l'admiration pour dire: "arrêtez de dire que c'est beau, on s'en fout. Essayez de trouver quelque chose qui soit bon pour vous". Bon ne veut pas dire bonne qualité de l'objet, il le faut évidemment, cela fait partie de l'honnêteté. Mais Bon veut dire principalement qu'il est bon pour moi, il est bon pour ma vie, il est bon pour mon épanouissement. Le but de toute la production aujourd'hui, c'est l'épanouissement de l'homme. C'est le profit humain comme on dirait en termes plus secs.

M. Une alternative possible à ce mode de production pourrait donc être de rester sur un projet, de s'obstiner jusqu'à ce que cette recherche de pureté, d'absolu - parce qu'au fond c'est là le noyau conceptuel de l'état de "chose" - ne permette de mettre en production l'objet absolu. En revanche l'on procède par tentatives, en une quête sans fin entre forme symbolique liée au moment historique et caractère rituel lié à des temps, à des cycles infiniment plus longs, en particulier dans le cas d'objets simples, à basse technologie.

A. C'est exact, nous procédons par tentatives. Nous, et par "nous" j'entends ce que j'ai défini les "usines du design italien", qui présentent des caractéristiques typiques et uniques dans le domaine du design international, comme par exemple celle d'être et de se considérer des laboratoires de recherche sur les arts appliqués - nous jouons un rôle, nous nous situons sur une sorte de ligne de démarcation entre le possible et l'impossible, et expérimentons à travers la production. D'un certain point de vue, cela

contribue à une surabondance d'objets sur le marché, de l'autre c'est une manière d'expérimenter qui lorsqu'elle fonctionne permet d'améliorer l'ensemble du système. De plus, il faut voir tout cela dans l'optique de la société de consommation, qui n'a fait que multiplier démesurément cette tendance naturelle à l'amélioration.

<u>M.</u> L'épanouissement de l'homme, le projet de la vie et non de l'objet, le produit pour ainsi dire absolu, sont un idéal récurrent, et ressemblent beaucoup à ce que l'utopie rationaliste du Bauhaus considérait comme l'essence même du projet.

<u>S.</u> Le Bauhaus n'est pas bête sauf que c'est un concept fixé dans le temps, et qui n'a pas officiellement évolué. Officieusement, je pense que je suis directement issu du raisonnement du Bauhaus, c'est-à-dire une stricte fonctionnalité, mais ce qui manque au Bauhaus c'est la connaissance globale dans le mot-valise de Freud et Lacan. C'est-à-dire que le Bauhaus n'intervient que sur des paramètres matériels. Mais depuis on sait bien que les paramètres immatériels et les paramètres subjectifs, affectifs sont aussi importants et totalement respectables, aussi respectables que le poids. C'est-à-dire que le sens émis est plus important que la façon dont ça se plie. Au Bauhaus, il y avait un sens émis, qui était politique, c'est pour ça que c'était bien. Mais c'était pudiquement noyé sous des prétextes fonctionnels. Une société comme Alessi a le succès et la modernité que l'on connaît et ne fonctionne que sur la réinstauration du paramètre affectif.

<u>M.</u> Ces paramètres affectifs ne peuvent-ils pas devenir aussi des paramètres symboliques? En d'autres termes, de l'affectif au symbolique il y a passage de l'individuel au collectif: mais après un certain temps il existe le danger que le symbolique n'ait plus la mémoire de l'affectivité dont il dérive et ne soit plus que symbolique, donc détaché, avec une prédisposition globale à l'aliénation de la signification, à la démission.

<u>S.</u> Vous parlez de symbolique, ce n'est pas exactement ça, ce n'est pas du symbolique, c'est du sémantique. C'est-à-dire que le symbole, c'est difficile à décrire, on va dire que c'est une caricature, le symbole est une sorte de représentation mythique forgée par le temps et par la civilisation. Le sémantique, c'est juste le sens. Et donc un des paramètres fondamentaux de la production moderne, c'est le sens. Au même titre que la chanson, le cinéma, la peinture, les choses comme ça, c'est à partir du moment où la production d'objet a repris du sens qu'elle a réintéressé les gens. C'est-à-dire que cette mode extraordinaire, depuis une dizaine d'années, de l'architecture, du design, c'est simplement la reprise de sens. La reprise de sens, et le pouvoir de lecture du sens par le public qui avant ne le connaissait pas. Le public avait grâce à l'usage et la presse la maîtrise de la représentation sémantique de ses vêtements. Quand il arrive au restaurant avec une veste de Thierry Mugler, un tailleur Chanel, une robe Lacroix, un costume de Versace, il sait précisément ce que ça représente et tout le monde le sait,

cela veut dire qu'on lit l'habillement, qui est l'équivalent moderne du drapeau, de l'étendard de la personne et de la tribu.

Il y a eu une psychose de la crise, les gens se sont retournés sur eux-mêmes, les gens sont restés chez eux, et là ils se sont aperçus que autant quand ils sortaient ils étaient capables d'émettre du sens, autant ils avaient oublié la possibilité d'émission de sens de leur intérieur, ils ont été obligés de réapprendre, on a été très forts là-dedans: les cathédrales, le château de Versailles n'étant que des œuvres de propagande, ne sont que du sens, que des émetteurs de sens, mais bizarrement cela s'est perdu, ça a été temporairement oublié. Donc les gens ont rhabillé leur intérieur pour que les gens qu'ils reçoivent puissent comprendre qui ils sont, de quelle tribu culturelle ils sont, de quelles affinités.

M. Tout ce dialogue tourne autour du futur et des accessoires qui constituent l'environnement de l'homme: en une prévision - qui pourrait s'avérer une prophétie, car nous ne disposons pas encore de beaucoup d'éléments de projection - dans le monde objectal, matériel ou immatériel qui nous entourera, irons-nous vers une plus grande fonctionnalité matérielle, ou bien la symbolique de l'objet réel ou virtuel sera-t-elle prépondérante?

A. En ce qui me concerne, j'essaie actuellement de développer ces deux aspects: appelons cela métafonction, c'est-à-dire capacité de répondre au besoin fonctionnel pour lequel un projet est né, mais aussi de répondre à un certain type de caractère rituel intrinsèque de l'objet projeté. Lorsque l'on dessine une coupe, la coupe devra

contenir des fruits et donc obéir à de simples conditions fonctionnelles, mais il faudra aussi examiner les autres motifs pour lesquels la coupe a vu le jour, par exemple le fait du cadeau. Je suis quant à moi fasciné par le concept de "cadeau", qui concerne une grande partie des objets que je produis, et je suis fasciné par la manière dont le public le perçoit. Un projet est vraiment intéressant non pas parce qu'il fonctionne bien, et pas non plus parce qu'il est beau, mais parce qu'il exprime le concept, le sens sous-jacent de l'objet projeté.

M. Il existe alors une fonctionnalité symbolico-sémantique. Cette fonctionnalité doit naturellement varier lorsque la forme symbolique reconnaissable varie. En d'autres termes, l'esprit du temps ou, si l'on veut, le goût, identifient, y compris au niveau de l'inconscient, des formes qui à ce moment historique précis expriment un concept symbolique - le cadeau dont nous parlions, par exemple -. Ces formes sont infiniment plus changeantes que le concept qu'elles expriment, et c'est peut-être pour cela que se justifie une grande quantité d'objets produits, qui se "démodent" en quelques années, c'est-à-dire lorsqu'ils ne sont plus reconnaissables symboliquement (ce qui n'est pas, c'est vrai, la sémantique dont parle Starck, caractéristique très difficile à atteindre, contrairement à la symbolique). Toutefois, le caractère rituel, le sens, le type ne changent pas à la vitesse à laquelle changent les objets, et la recherche de l'essence de l'objet, de son état de "chose" risque de contraster ouvertement avec le caractère éphémère de nombre de projets et d'objets produits.

A. Le cœur du problème est toujours le même: il s'agit de comprendre quel projet se rapproche le plus de ce concept et de cette fonction rituelle. Naturellement, par là, et par le terme "rituel-

le" je n'exprime qu'une partie du problème, je ne fais qu'une approche, mais l'exigence est vraiment celle-là, toujours la même. Ainsi, en théorie, il est certainement possible de réduire la quantité d'objets sur le marché (dans mon cas d'ailleurs, en produisant un seul type de chaque objet, je crois non seulement que le chiffre d'affaires n'en souffrirait guère, mais aussi que mes administrateurs seraient plus heureux puisque cela rationaliserait pour ainsi dire la production). Il est cependant difficile de localiser à l'avance, par des expériences de laboratoire ou le marketing, quel huilier, par exemple, a suffisamment une "nature" d'huilier pour être mis en production. Sans compter bien sûr la curiosité de voir, d'améliorer, et l'envie légitime du designer de faire mieux que ce qui existe déjà. Je crois toutefois que si nous réussissions à "refroidir" ce mode de production nous obtiendrions des résultats intéressants.

M. Je voudrais revenir au concept de tribu, qui a quelque chose à voir avec un Moyen Age situé dans un futur proche: mais ne pensez-vous pas qu'il n'y aura que des tribus artificielles, créées par les médias et non alimentées par des affinités profondes, ou bien au contraire des tribus qui ne seront pas conscientes d'en être?

S. On repart dans un système féodal, très clairement. Ces systèmes sont déjà un petit peu surtribals. Tribus réelles ou tribus virtuelles, ce qui revient au même. Ces tribus sont assemblées par des choses, par des éléments tellement intuitifs, affectifs, informels, non dits, qu'elles sont fortement basées sur du vrai. Ceci dit, si demain Coca Cola fait une publicité intéressante, forte, avec beaucoup d'argent,

elle pourra créer une tribu, mais cette tribu existait, elle aura simplement été catalysée.

M. L'on parle souvent de tribus à propos de la couverture planétaire des réseaux informatiques. Dans ce cas la tribu recouvrait son sens non pas dans les liens de sang ou de territoire, mais dans des affinités de communication. C'est certes une poussée vers l'immatérialité - un concept aussi physique que celui de tribu transformé en communication pure -, mais peut-être sans la conscience de l'immatérialité ces possibilités risquent-elles elles aussi de perdre de leur sens.

S. Il y a une inconscience, il y a une idée générale, cette idée de communication déifiée, surpuissante, mais en dehors de ça il n'y a quasiment pas de conscience, et d'ailleurs c'est ce qui génère le malaise à propos d'Internet. Tout le monde est admiratif devant l'outil, sauf que personne ne sait quoi en faire, excepté les gens qui ont toujours su quoi en faire, les grandes universités, les grands laboratoires, les trucs comme ça. C'est sûr qu'Internet est à la recherche de son âme, mais je ne suis pas persuadé que ce ne soit pas une façon de penser ancienne de vouloir qu'Internet ait une âme. Je crois justement que la modernité d'Internet ce serait une atomisation d'esprit à cause de cette extraordinaire pseudoliberté.

M. L'atomisation est une idée de liberté, mais ce peut être aussi une idée de peur: peur de se perdre, avant tout, et aussi une peur plus subtile, celle de ne pas "être là", de ne pas être suffisamment communicatifs et donc de disparaître du monde: pour se sous-

traire à cette éventualité négative, ne risquons-nous pas de nous uniformiser aux tranquilles standards de la communication, c'est-à-dire de déléguer notre manière personnelle de communiquer, en échange de notre entrée dans la tribu informatique? C'est-à-dire, les réseaux informatiques ont-ils un but, une fin, ou ne sont-ils que l'instrument indifférent, le moyen/message qui change la vie sans pour autant lui donner une direction?

S. Il y a dans Internet le danger de ne jamais voir son interlocuteur, c'est toujours plus ou moins anonyme Internet. Cela appartient à un moment ou à un autre à la messagerie rose et ça appartient à la lettre anonyme. C'est-à-dire qu'on envoie quelque chose sur un réseau où l'on n'est pas responsabilisé.

Le profit humain, il est ce qu'on en fera, c'est-à-dire qu'Internet est un outil extraordinaire, une invention extraordinaire, mais comme avec toute invention extraordinaire l'homme en fait symétriquement le pire et le meilleur. Donc le profit c'est d'arriver à une forme de communication et de puissance de raisonnement déifiée, qui va d'ailleurs d'un bout à l'autre puisqu'à la fois c'est déifié et à la fois c'est à l'image des fourmis. On arrive à une simultanéité de fonctionnement à l'image des fourmis. C'est aussi l'accès direct à la désincarnation. Désincarnation assez plaisante: devenir le contraire de ce qu'on était, le contraire de l'animal, c'est-à-dire devenir un pur esprit.

M. Mais qu'avez-vous fait des objets?

S. Attendez. C'est très drôle, l'idée d'être désincarné, c'est drôle. Le seul problème, c'est que c'est seulement une idée, on continue à être carné, on continue à avoir le corps. Alors on arrive non pas à une désincarnation mais à une négation du corps et là ça ne se passe pas bien, car c'est comme si on avait deux entités séparées, qu'il y avait d'un côté la chair et de l'autre côté l'esprit, c'est pas vrai. L'un a des interférences sur l'autre. Donc Internet, par le fait qu'il évite aux gens de se déplacer, contribue à la négation du corps; ce qui ne fonctionne pas, ce qui ne peut pas fonctionner. C'est aller trop vite, c'est aller beaucoup trop vite, c'est aller de mille ans trop vite. Je le répète aujourd'hui, on ne peut que nier le corps quand l'idée c'est la désincarnation. Alors on arrive à des situations très drôles: aujourd'hui la seule décoration possible c'est un catalogue de disquettes ou d'abonnements par téléphone à Internet, où on se fait envoyer des images de synthèse qui vont servir de derniers sens émis par la personne ou par la tribu. Les tribus vont rester dans une sorte de bunker, d'où elles ne sortiront presque plus. Les voies de communication matérielles vont petit à petit disparaître ou devenir trop dangereuses comme c'était le cas au Moyen Age. On ne va plus se parler que par visiophone. Le visiophone est quelque chose qui prend la tête et un petit peu derrière comme ça, disons un mètre carré derrière; tout le travail du décorateur de demain cela va être de traiter cette image derrière, qui sera tout le dit ou le non dit du message, dans la me-

sure où comme personne ne pourra venir vérifier on pourra raconter ce qu'on voudra. Alors si demain l'eau se fait rare et que je suis en discussion avec mon "dealer" d'eau, je dis "dealer" exprès, qu'il veut m'augmenter, avant de lui parler j'aurai mis derrière moi une image de synthèse d'un lac ou de ma piscine, pour lui dire: "Attends, ce n'est pas la peine de me mettre le couteau sous la gorge, de l'eau j'en ai soixante tonnes, j'en ai soixante mille litres, alors ne m'emmerde pas", et l'autre ne viendra pas voir. Vous voyez les fausses informations que l'on peut envoyer grâce à ça. C'est ça le côté négatif de cette virtualisation des rapports, mais ce n'est que le côté négatif, parce que le côté positif c'est l'extraordinaire futur confort au sens large de l'homme qui lui permettra de travailler réellement. Travailler pour moi ce n'est pas aller dans un bureau pour gagner trois francs, travailler, c'est travailler en ayant une conscience du monde, de la civilisation et donc de travailler pour l'espèce. Aujourd'hui il y a très peu de gens qui travaillent pour l'espèce parce qu'ils sont là encore assommés, asphyxiés de parasites qui leur font faire un simulacre de travail, mais pas le réel travail. Donc l'homme de demain et son environnement, c'est l'homme dans son... d'abord ce n'est pas l'homme c'est la femme, c'est très clair et ce n'est pas un mot, c'est la femme, parce que la femme est évidemment la seule forme d'intelligence moderne comparée à l'intelligence masculine

qui est extraordinairement archaïque. Je parle même en terme de communication, en terme de structure de cerveau. Donc, l'homme dans sa meilleure situation, dans son meilleur confort, son meilleur biorythme, autrement dit à l'heure qu'il désire, dans son lit, au bord de la plage; un homme dans toute la capacité de ses moyens, qui aura l'idée, qui va se parler à lui-même par des liaisons neurologiques, à des ordinateurs biologiques faits à base de protéines qui seront incorporés dans son corps dont il va décupler la puissance, là on est très, très proches de l'idée de Dieu, même on y est, c'est pour ça qu'il faut trouver autre chose, c'est pour ça que même la carotte, même le prétexte est devenu obsolète, parce qu'on l'a atteint.

Donc un homme tout nu au bord de l'eau qui a une idée et qui va pouvoir en quelques secondes appeler une banque de données en Chine pour vérifier les deux paramètres dont il a besoin. Après, quand il aura rentré ces paramètres, il pourra se servir de son équipement interne pour augmenter sa puissance de calcul et, quand il aura le résultat, le communiquer immédiatement à une personne dont il aura besoin. Ça c'est faisable aujourd'hui, les seules choses qui nous empêchent de devenir cet homme moderne que nous sommes aujourd'hui, la seule chose qui nous en empêche, c'est la vision de l'homme immuable. C'est-à-dire que chaque génération croit que l'homme est ce qu'il est au moment même, comme

s'il y avait un instantané en permanence ou un miroir qui serait derrière la personne et qui dirait l'homme c'est ça. C'est une erreur fondamentale, dangereuse, car l'homme n'existe pas en tant que tel, en tant qu'image fixe, l'homme est un mutant. On l'a dit tout à l'heure, du batracien à nous la mutation est folle et va continuer. Donc la seule chose qui est dangereuse c'est cette vision fixée qui nous empêche d'intégrer totalement notre avancée romantique et qui nous oblige à nous entourer d'images pour essayer de nous fixer, pour nous faire croire à nous-mêmes qu'on est immuables. L'idée d'immuable dans l'homme est ce qui le tue. Donc, il y a tellement de choses à dire là-dessus, le rêve positif de tout ça, de ce presque aboutissement du rêve de Dieu, c'est d'être cet homme qui a réellement assouvi son serviteur, qu'il a inventé pour le servir, qu'il n'a plus que les outils d'épanouissement. Là on devrait arriver à une forme d'intelligence supérieure, en tout cas supérieure à ce qu'elle est aujourd'hui. Toute forme d'intelligence supérieure amène à l'idée d'Amour et à l'idée de Paix. La seule façon aujourd'hui de travailler, dans l'urgence, c'est de travailler pour la paix, d'avoir des scénarios extrêmement clairs et sur le temps, savoir que la garantie de la paix c'est l'Amour. Et que pour l'Amour il faut de la connaissance.

M. Pour l'Amour il faut la connaissance...

S. Oui, bien sûr, sans connaissance il est très difficile d'appréhender l'idée de bonté. Quand vous êtes dans le noir, quand vous êtes dans l'urgence, quand le bateau coule, quand quelqu'un se noie, il y a peu d'Amour, parce que toute connaissance a disparu au profit d'une fonction animale basique.

M. Pourtant, vous parlez favorablement des fonctions animales, des attitudes biologiques, de l'amour dérivant du concept d'espèce et étroitement lié à celui-ci: dans ce cas nous aurions d'un côté l'amour comme fonction biologique supérieure, par rapport par exemple à l'instinct de survie - qui s'avèrerait pourtant plus fort encore que l'amour -, et de l'autre l'idée de connaissance comme nécessité biologique, comme interface moléculaire de l'amour.

S. La connaissance fait partie de l'idée de progrès, qui est un des éléments fondamentaux de la protection de l'espèce, la séparation, qui est une des caractérisations de l'homme, la voie dont il protège son espèce est une voie matérielle a contrario des animaux qui font ce qu'ils peuvent.

M. Donc l'idée de progrès est aussi pour l'homme un concept quasi physiologique, un concept nécessaire, positif et réel.

S. C'est une idée très positive, totalement positive à l'intérieur d'une énorme bulle de doutes. Cette bulle est positive, mais il y avait plein d'autres bulles possibles. Le scénario est positif mais il y avait plein d'autres scénarios et il n'est pas sûr qu'il n'y en avait pas d'autres plus positifs ailleurs. C'est pour ça qu'un de mes fondements de fonctionnement est la relativité, dans la mesure où à la fois j'essaie d'être le plus responsable et le plus gra-

ve, mais en même temps évidemment avec la profonde intuition et la quasi certitude que tout ça n'a aucune importance et que tout ça est une scènette, un chapitre, une nouvelle comme on dirait en littérature et qu'il y en a d'autres, qu'il aurait pu y en avoir d'autres, qu'il y en aura d'autres et que ça n'a aucune importance, que tout ça n'est qu'un jeu qu'il faut pratiquer avec le plus de respect possible, de responsabilité, mais à la fois avec légèreté et humour. Je suis en permanence dans la bivalence de dire tout est important, et j'en ai rien à foutre! C'est une approche de l'élégance.

M. Ainsi, à nouveau selon un concept du siècle des lumières, l'homme serait fondamentalement bon et tendrait au bien.

A. Je ne sais pas si j'ai dit cela, mais peut-être aimerais-je m'en convaincre. Toutefois, pour ce qui est de la sensibilité du public, j'en suis sûr, j'en ai les preuves. D'autre part cependant, me trouvant dans la société de consommation comme producteur et non pas seulement comme consommateur, je réalise également les perversions du mécanisme, et franchement je ne sais comment nous réussirons à en sortir. Nous produirons sans cesse davantage, et à côté de l'évolution de notre sensibilité et de la qualité des produits nous assisterons à une augmentation démesurée des mauvais produits. Quoiqu'il en soit, le seul fait d'espérer un changement - et comme moi, nombre de designers et d'industriels y songent - aide l'espoir à devenir réalité.

M. Nous parlons de dématérialisation, de changements rapides, de décroissance - presque dans un sens atomique - des formes dans des temps très brefs (des formes naturellement, et non de l'action affective et symbolique qu'elles représentent), et pourtant nous en parlons à propos d'objets, de projets qui, en dépit de tous les changements, se veulent durables...

S. Ma production est paradoxale. Quand on commence à créer, quand on essaie de créer, en général ce n'est pas pour les autres, c'est pour soi-même, moi j'avais un problème très précis c'est que je n'existais pas. J'étais un fils à papa d'une bonne famille, j'étais joli garçon, j'étais bien habillé, j'avais les bonnes voitures de sport, j'habitais les bons endroits, le seul problème c'est que pour une raison qui m'échappe encore, une sorte d'inquiétude que je donnais par un langage légèrement différent, je n'existais pas. Quand vous avez dix-sept ou dix-huit ans, que vous voudriez sauter toutes les filles et que vous n'existez pas il y a une gêne. Donc j'en ai beaucoup souffert et je suis resté très longtemps dans un état paraschizophrénique, à ne pas sortir de chez moi, et j'ai dû me rappeler à un moment que mon père inventait et que c'était finalement la seule chose que j'avais vu faire, le seul modèle que j'avais. Et donc j'ai inventé n'importe quoi pour remplacer les bandes blanches de l'homme invisible, c'est-à-dire l'homme invisible dans les films, que l'on ne voit que lorsqu'il met ces bandes blanches. Eh bien moi, on n'a commencé à me voir que lorsque j'ai mis tous mes jouets tout autour de moi. Je n'existe que par les jouets que je produis, comme une sorte de sécrétion, comme un escargot

qui n'existerait que par la bave qui mousse autour de lui. C'est un petit peu ça. En dehors de mon besoin urgent, indispensable, quotidien d'exister et de produire, je n'ai pas d'existence propre. Certaines personnes peuvent voir une forme d'élégance dans ce que je fais, moi-même je ne suis pas élégant, je ne suis pas curieux, je ne suis pas intelligent. La première partie d'une vie, qui arrive à peu près là où je suis, c'est tout faire pour exister, tout faire pour envoyer des signes, les meilleurs possibles afin que des gens en aient de la gratitude et vous envoient des signes d'Amour.

M. Le moteur de la création est souvent le sentiment d'un manque: vous, vous voulez être aimé.

S. C'est une obligation, qui ne veut être aimé? Celui qui ne veut pas être aimé est un malade. Moi j'aimerais être aimé par tout le monde, c'est pourquoi j'ai choisi la voie d'un design populaire, un design de multiplication, je n'ai pas choisi de faire rare, de faire élitiste. Je cherche à faire des produits à trois mille lires vendus à des millions d'exemplaires pour ces raisons-là. A tort ou à raison, d'ailleurs. Ça c'est mon problème. J'ai essayé de faire dans ma production le mieux que je pouvais pour améliorer la qualité des gens qui m'aimaient mais, disons de zéro à cinquante ans, on fait pour soi. Et à cinquante ans on arrive à une position luxueuse, où on peut commencer, où l'idée arrive de l'obligation de l'honnêteté, puisqu'on a les moyens de l'être. Aujourd'hui j'ai les moyens d'être honnête

et j'essaie, je n'ai pas dit que j'ai réussi mais j'essaie de réorienter mon fonctionnement, ma production différemment afin d'être, je le répète, honnête, et de pouvoir me respecter. La première partie de mon travail était bien ou mal, ça n'a pas grande importance parce que la raison pour laquelle je l'ai fait était respectable. La survie. Si la deuxième partie de ma vie n'était pas gérée par l'honnêteté ce ne serait pas respectable, car il n'y a plus de problème de survie.

M. Et dans ce passage temporel et personnel de l'âge de la survie à celui de l'honnêteté, changerez-vous quelque chose à votre mode de vie, de projeter et de vous projeter?

S. Bien sûr. D'abord ça me met dans la position d'être en train de vous raconter tout ça. Maintenant il y a un axe qui est choisi. Cet axe principal se résume en un ou deux mots: un, le militantisme pour la réinstauration de l'Amour; deux: passant par la notion de citoyen.

M. C'est du citoyen de la Révolution française que vous parlez, celui de la vertu éclairée par l'égalité?

S. Citoyen, c'est-à-dire partie d'un tout, d'une civilisation, d'une société. Citoyen est aujourd'hui un concept oublié sur lequel je voudrais travailler pour que les gens le recomprennent, car sans idée de citoyenneté... Citoyen est un mot qui décrit l'autoresponsabilité, on pourrait dire, et la conscience globale de ses responsabilités par rapport à la société. Sans cela il ne peut pas y avoir de restauration du civisme, le civisme étant les lois les plus basiques et les plus généreuses de la

63

vie en communauté, sauf que des mots comme citoyen, surtout des mots comme civisme ont été en général confisqués par des gens qu'on n'aime pas trop, les gens policiers, de droite, des théories que je hais et qui me font honte. Il est vital aujourd'hui, mais ça on redescend vers une stratégie plus immédiate, il est vital aujourd'hui donc, de reprendre le mot civisme à ces gens obscurs, à cette droite obscure pour faire comprendre que c'est un besoin indispensable si on veut vivre en société. J'en suis arrivé à une presque conclusion: la chose importante c'est l'Amour et cela passe par l'obligation de la conscience de la citoyenneté. Le reste, je m'en fous un peu.

M. Le concept de "citoyen" est étroitement lié à l'idée de société civile, mais aussi à celle de politique: est-ce que ce concept de politique peut être mis en relation avec l'idée de "bon projet"?

A. Je ne sais pas, mais j'ai l'impression que oui. Après tout, au terme de tout ce travail il y a toujours la vision d'une société que nous aimerions construire, et ça c'est une vision politique du projet, bien qu'aujourd'hui nous n'ayons perdu de vue l'objectif et que nous allions quelque peu à la dérive.

M. Ne pensez-vous pas que dans vos objets les gens cherchent aussi l'élément mythique, qui pourrait n'être pas parfaitement dans la ligne de votre idée de prise de conscience du "bon pour soi-même"? Dans vos projets et vos produits, trouve-t-on les évocations dont vous parliez, à propos d'une société à venir - et donc imaginaire - un futur dont nous savons déjà quelque chose grâce au Moyen Age et à l'ingénuité de l'optimisme des années cinquante, une ingénuité

de science-fiction, en somme une sorte de représentation de la nostalgie du futur?

S. Il y a de l'humour. L'humour cela se fait toujours avec des éléments qu'on connaît entre amis. On reprend des éléments et on les fait jouer les uns contre les autres pour rire. Après, je suis très intéressé par l'inconscient, parce que l'inconscient ne ment jamais tandis que le conscient toujours, comme tout ce que je viens de vous dire. Et donc un des symptômes les plus intéressants de l'inconscient c'est le lieu commun. Le lieu commun, c'est les choses que les groupes de gens font tous sans s'en apercevoir. Je fais un travail sur le lieu commun, typiquement sur le lieu commun de l'inconscient collectif.

M. Le lieu commun est souvent une raison de vivre, c'est une sorte de mémoire standard sur la réalité, mais aussi une réserve possible d'imaginaire - matériaux qui miment le futur passé, un futur déjà vu, déjà possédé - une idée de modernité, dans le sens positif que vous lui donnez, du futur qu'en réalité nous possédons déjà.

S. Oui, vous savez, j'essaie en général d'être à peu près juste, j'essaie, je n'ai pas dit que je réussissais, mais c'est sûr qu'une table en fibre de carbone, pourtant une matière moderne, n'a aucun intérêt, ça ne sert à rien. C'est du baroque. Une table en fibre de carbone qui me paraît être le summum de la modernité, est en fait un meuble baroque. J'ai remplacé depuis longtemps l'idée de modernité, c'est-à-dire que je pense que tout ce que l'on voit, tout ce que l'on dit moderne au-

jourd'hui, c'est de style moderne, ou ce que j'appellerais aussi du néo-moderne. La modernité c'est une logique, c'est un choix, c'est un choix de justesse. Cette justesse, on peut la prendre dans le passé, dans le présent, dans le futur, pour en faire une sorte de cocktail, qui lui sera juste, à ce moment-là il sera moderne. Il faut énormément se méfier de la caricature moderne qui à mon avis nous empêche de voir la modernité, nous empêche de pratiquer la modernité. La vraie modernité, celle qu'on connaît à peine, est cachée par la néo-modernité, par le style moderne. N'importe comment tout ce qui appartient à la matière par définition est peu moderne, seulement l'immatérialité et l'énergie sont modernes structurellement. Dès qu'on commence à pouvoir taper dessus, dès que ça commence à peser ça commence à ne plus être moderne.

On ne peut pas parler de modernité à propos de l'objet. On peut essayer de parler d'honnêteté, d'essais d'honnêteté.

und Schöne sind, auch wenn das nur ganz lan...
sam geht. Ich habe schon fünfundzwanzig Jah...
auf diesem Weg hinter mich gebracht und da...
doch eine Evolution der Sensibiltät feststel...
können, jedoch eine Sensibiltät ästhetisch-ku...
reller Art und nicht so sehr die Erkenntnis, ...
man der Konsumgesellschaft auch den Rück...
drehen könnte. In den letzten Jahren haben ...
den Gipfel der Konsumgesellschaft erreicht. ...
sicher wird es andere Phasen der Wohlstan...
Gesellschaft geben. die mehr Aufmerksaml...
auf den Menschen und weniger auf se...
Gebrauchsgegenstände richten. aber das ...
noch weit weg.

8. Einen Wechsel gibt es wirklich. Wie l...
schon gesagt habe, die Tendenzwende fi...
det statt außer... ... Erfahrun...

Dieses Gespräch hat sich zwischen Issy-les-Molineaux am Ufer der Seine, in der Nähe der alten Régis Renault Fabrik, und Crusalino abgespielt, ein Gebiet mit der höchsten Konzentration von Fabriken für Haushaltsgegenstände aus Metall, wo auch Alberto Alessi produziert. Zwei mehr oder weniger privilegierte Randgebiete also, aber auch ausgezeichnete Beobachtungspunkte, da nicht der Herzschlag der Großstadt in ihnen pulsiert und sie deshalb etwas distanzierter sind, besser geeignet zu einer weiteren und mehr in die Ferne reichenden Sicht und Vision: im Gegensatz zu Stendhals Fabrizio del Dongo, der, als er mitten in der Schlacht bei Waterloo stand, am Ende nicht wußte, ob er nun gewonnen oder verloren hatte...

Am Anfang stand die Idee, das Konzept der "Verzerrung", das Starck topologisch und global in seinen Objekten und seiner Produktion verfolgte und das er in vielen Interviews - sowie in seiner Design-Praxis- auf den Punkt gebracht hatte, zu konfrontieren mit der Idee des "Typus" oder - um einen Ausdruck Heideggers zu gebrauchen, an dem Alessi hängt und aus dem er den Dreh-und Angelpunkt seiner Produktionsphilosophie gemacht hat - der "Zeughaftigkeit" der Dinge, d.h. ihr innerstes Ding-sein. Davon findet sich ein umfangreicher Niederschlag auf den folgenden Seiten, es muß jedoch auch gesagt werden, daß der Dialog andere Wege eingeschlagen hat, vor allem auf Grund der quasi epischen Darstellung der Wandlungen des Menschen, die uns Starck geboten hat, von der urweltlichen Amphibie bis zur bionischen Zukunft, aber auch der näheren Zukunft, in der es nötig werden wird, sich ein Bewußtsein zu bilden von den unaufhörlichen Veränderungen und der fortschreitenden Entmaterialisierung dessen, was uns täglich umgibt. Wenn ein Leser innerhalb dieser großartigen Visionen explizite Bezüge zum Design oder zum Designer Starck finden möchte, so wird er nicht gänzlich enttäuscht werden: der französische Designer und der italienische Produzent - gelegentlich in leichtem Widerspruch - geben Hinweise auf ihre Arbeit, die vielleicht nicht die lapidarische Kürze eines Aphorismus haben, aber in Sprache und Worten gehalten sind, die für unterschiedliche Interpretationen offen sind und Zeugnis ablegen von den verschiedenen Weisen, sich am Ende des Jahrtausends den Problemen des Designs und der Produktion zu stellen (ohne in Rechnung zu stellen, daß der ikonografische Teil im gegenseitigen Einverständnis ausgewählt wurde, um nicht so sehr ein eigentliches Design-Projekt, sondern mehr eine Design-Atmosphäre zu schaffen).

Nicht zuletzt deshalb habe ich versucht, in der Umschrift der Tonbandaufzeichnung die sprachlichen Eigenheiten und Eingriffe ins Gespräch zu bewahren, sowohl diejenigen Starcks, so rund und prophetisch, als auch die ausgewogenen Understatements Alessis. Der einzige, dem ich, wie ich glaube, sprachliche Gewalt angetan habe, bin ich selbst: die Notwendigkeit, das Gespräch anzuregen, gelegentlich auch zu provozieren, zusammen mit dem Bedürfnis, nicht immer leicht nachvollziehbare Verbindungen herzustellen und dem Leser die Diskussionsgegenstände gleichsam in Paketform zu schnüren, haben die mir gewohnte Sprache leicht aseptisch gestaltet, gewiß jedoch ein bißchen pedantisch und wahrscheinlich auch unsympathisch. Das ist das unvermeidliche Schicksal des Kritikers.

Marco Meneguzzo, Dezember 1995

Meneguzzo Transgression heute bedeutet eine Tugend, und zwar eine extrem produktive Tugend. Die Transgression scheint sogar der Motor der Veränderung zu sein, und zwar nicht nur des Designs, sondern des Lebens selbst. Das reicht von der aktuellen Wissenschaft, die an Theorien "gegen die Methode" als einzige Möglichkeit des wissenschaftlichen Fortschritts arbeitet, bis zum gewollt provokanten Verhalten in der Industrie, besonders aber in der Mode und im Design. Du hast bereits deine Liebe zur "Verzerrung" in den produktiven Formen und Modellen erklärt, und dieses Konzept - ziemlich verwandt mit der "Transgression" - ist eine Erfolgsbedingung geworden, eine effiziente Weise des Entwerfens und Produzierens. Ich frage mich, ob man diese "Verzerrung/Transgression", dieses Konzept der Neuartigkeit und Veränderung nicht so genau analysieren kann, daß man das noch erträgliche Maß an Veränderung ermitteln kann, um schließlich bei einer Art Marketing des Geschmacks anzukommen.

Starck Ich habe keine großen Antworten auf diese Unterscheidungen, das sind für mich hauptsächlich Bildungsbegriffe, mit denen ich nicht zurecht komme, denn ich habe keine Bildung. Außerdem bin ich nicht davon überzeugt, daß dies der historische Moment für Bildung ist, ich glaube vielmehr, es gibt wichtigere Bedürfnisse. Ich will deshalb versuchen, anders zu antworten. Wie gesagt, in meinem Verstand geht es nicht besonders geordnet zu... also, am Anfang waren die Amphibien, im Wasser, wir schleuderten unseren Samen in die Strömung und diese trug die Eier weiter. Es gab keine Gefühlsbeziehungen zum Nachwuchs und es läßt sich kaum der Begriff der Gattung nachweisen. Wenn es keinen Begriff der Gattung gibt, kann es auch keine Idee des Fortschritts geben - die sicherlich die einzige, vom Menschen erfundene romantische Idee ist. Der Mensch muß also aus dem Wasser steigen, ein Säugetier werden oder auf jeden Fall für den Schutz der Eier Sorge tragen, denn erst ab diesem Moment gibt es Schöpfung, entsteht Liebe. Diese Überlegungen stammen nicht von mir, sondern von einem jungen Wissenschaftler - Laurent Beaulieu-, den ich gefragt habe, ob man ohne Liebe leben könne und der mir geantwortet hat, "ja, gut sogar, wir haben es ja schon getan, die Liebe ist nämlich eine junge Erfindung". Also, vom Bewußtsein der Gattung aus über die Liebe schält sich die Idee des Fortschritts heraus, der am Anfang mit Angst belastet ist, mit der Angst vor Dinosauriern, mit der Angst vor Blitzen und vor all dem, was wir nicht begreifen. Vor dem unendlichen Berg an Fragen, auf die man keine Antwort weiß, entwickelt sich ideell eine Abstraktion, die eine Antwort auf alles ist. Diese Antwort, diese Art Medizin für das Gehirn, das ist der Begriff Gottes, dieses großen Modells vor unserer Gattung und dann auch vor unserer Zivilisation, und schließlich vermischt sich dieser Begriff mit der Idee des Fortschrittes, das heißt, nach und nach verfeinert er sich. Wir weisen ihm außergewöhnliche Kräfte zu, Omnipräsenz, Allwissen, Omnipotenz etc... Die Eigenschaften Gottes verursachen jedoch

auch Neidgefühle: "Warum ist Gott so schön und mächtig, und wir sind nur Dreck? Was, wenn wir uns bemühen würden, so zu werden wie Er?"; nun, es ist natürlich blöde, so werden zu wollen wie eine Idee, die wir selbst erfunden haben, aber das war notwendig, um die Angst zu vertreiben...

M. Das ist eine unreligiöse Auffassung der Genesis...

S. Ja, aber ich glaube sicherlich nicht, daß in der Bibel gesagt wird, daß Gott nur eine Medizin für das Verständnis ist... so gewinnt im Bewußtsein der Fortschritt ideelle Gestalt, eine Art materieller Zweck, während im Unbewußten noch immer diese Sorge ist, Gott gleich zu werden und ihn zu überwinden. Deshalb haben wir Jahrhunderte hindurch daran gearbeitet, um uns herum Objekte zu schaffen, Stelzen, hohe Absätze, Prothesen, um uns zur Macht Gottes hochzuhieven. Wir haben die Optik erfunden, um so weit zu sehen wie Gott; wir haben die Straße erfunden, um so weit zu gehen wie Gott; jetzt erfinden wir die künstliche Intelligenz, um so intelligent zu werden wie Gott, nach und nach werden wir versuchen, Gott gleich zu werden. Die bewußte und eingestandene Seite liegt darin, Gegenstände zu schaffen, die das Leben leichter machen, die uns helfen und möglicherweise dem Glück näherbringen, während die Maschinen als Prothese - wie zum Beispiel im 19.Jh. - damit begonnen haben, den Weg der Macht Gottes aufzuzeigen.Das 19.Jh. ist die Erfindung der Maschine - ein Szenari-

um unter vielen, bestimmt gibt es noch andere, aber es ist vom kollektiven Unbewußten ausgesucht worden. Die Idee des Fortschritts ist eine absolut romantische Idee, sie ist Poesie, denn im allgemeinen hat sie keine größere Funktionalität als die Poesie. Zwischen dem 19. und 20.Jh. entstand die Faszination durch die Maschine, ihre Vergöttlichung, denn genau an diesem Punkt haben wir begonnen, das Ziel zu verfehlen, eben weil wir den Zweck aus den Augen verloren haben, nicht Gott als Ziel, der beginnt ja erst richtig herauszukommen, sondern das der Maschinen, die der Mensch ja erfunden hat, damit sie ihm dienen. Der Meister hat mit der Maschine einen Sklaven erfunden, der in einem Jahrhundert zum Meister geworden ist. D.h. das Produkt hat, obwohl es von uns konstruiert wurde, seinen eigenen Daseinsgrund hervorgebracht, seine eigene Existenzweise, seine eigene Ökonomie und seine eigene Nutzlosigkeit.

M. Diese kurze Geschichte des Menschen erinnert mich an eine Art Nährbrühe, in der sich der mittelalterliche Golem (diese Schöpfung des zunächst gehorsamen Dieners, der sich jedoch auflehnt und außer Kontrolle gerät) mit den "neuromantischen" Science-Fiction-Szenarien a la William Gibson oder den "Robotern" Asimovs mischt (das Objekt/Produkt, das Selbständigkeit gewinnt und sich selbst konstruiert), aber ich erkenne darin auch unbewußte Hinweise (in der Auffassung des Produkts als Fetisch) auf die materialistische und marxistische Analyse des Maschinenzeitalters.

S. Ich kenne die marxistische Analyse

nicht, aber ich bin mir ganz sicher, daß viele Gegenstände ihre eigentliche Bestimmung verloren haben, daß sie zu Parasiten geworden sind, statt Gebrauchs- und Nutzgegenstände im eigentlichen Wortsinn zu bleiben. Mit anderen Worten, die Leute schwitzen Blut und Wasser, um sich völlig nutzlose Gegenstände anzuschaffen. Heute besteht die Warenwelt aus 10-15% echter Nachfrage nach Nützlichem, höchstens, die restlichen 85% sind Scheiße, in der wir ersticken. Das Positive hat sich in Negatives verwandelt, und so sind wir am Ende des 20. Jh.s bei einer echten materialistischen Gesellschaft angelangt, was auch interessant sein könnte, wenn sie es nur wüßte. Aber diese Gesellschaft weiß es nicht.

Die Leute sind unfähig, den wahren Grund ihrer Anschaffungen herauszukriegen. Wenn sie ihn wüßten, wäre das Kaufverhalten sicher anders, man würde weniger kaufen, und ich bin überzeugt, das wird in sehr naher Zukunft auch so sein.

Immerhin sind wir nun an einem sehr wichtigen Punkt angelangt, einmal weil ich doch eine gewisse Bewußtseinsbildung sehe, zum anderen weil das Jahr 2000 ein Schlüsseldatum sein könnte, und die Gesellschaft liebt ja Schlüsseldaten ("Ah, Weihnachten, ab jetzt mache ich jeden Morgen mein Fitness-Programm!"). D.h., gewisse Veränderungen, die eigentlich mehr Zeit gebraucht hätten, werden komprimiert und im Hin-

blick auf dieses Schlüsseldatum erheblich beschleunigt. Es gäbe viel dazu zu sagen und ich habe nur eine Art Zusammenfassung gegeben, jedenfalls führt das heute den ethischen Zwang zu einer Moralisierung der Produktion mit sich.

M. Ethischer Zwang und Moralisierung der Produktion, das scheint auf weniger Konsum hinauszulaufen. Wenn wir dann noch die zukünftige Entmaterialisierung der menschlichen Alltagsszenarien dazufügen, dann könnte sich den Produzenten von Gebrauchsgegenständen mehr als ein Problem stellen (und auch den Designern...), denn dann würden sie sich vor die Notwendigkeit wesentlicher Veränderungen gestellt sehen.

Alessi Ich verstehe vollständig Ihren Gesichtspunkt, auch wenn wir beide Teil dieser Konsumgesellschaft sind und immer waren, aber ich fühle mich sowohl diesem Aspekt des Produktionsproblems verbunden, als auch Phillips Ehrlichkeit. Mir fällt auf, daß wir die gleichen Probleme haben, das gleiche Drama erleben...

M. Drama? Das Wort sagt alles. Ein Drama ist ein innerer Gegensatz, eine Schwierigkeit in der Beziehung zu sich und den anderen; wenn man es auf eine Produktionsphilosophie anwendet, dann geht es um den entscheidenden Punkt, um eine äußerst schwierige Lösung, sowohl persönlich als auch sozial. Übrigens scheint es, als ob der Vorschlag - oder besser, Starcks Vorhersage eines zukünftigen menschlichen Szenarios - eine Produktion von Gebrauchsgegenständen vorsieht, die faktisch eine Nicht-Produktion ist, jedenfalls wie wir sie heute verstehen. Fast hat man das Gefühl einer Spaltung.

A. Ich würde nicht von Spaltung sprechen, sondern vom Wissen um die Rolle, die wir hier und heute spielen. Als Optimist bin ich überzeugt,

daß es uns gelingen wird, ein neues produktives Gleichgewicht zu finden, das uns dabei helfen wird, dieses innere Drama zu bewältigen. Zum Beispiel habe ich gerade von Phillip Starck in den Jahren unserer Zusammenarbeit eine Reihe von, ich würde nicht sagen, richtigen Entwürfen erhalten, aber "halbe Entwürfe", die sich alle auf das zubewegen, was wir "neue Einfachheit" nennen. Wenn wir uns vorstellen, was in Zukunft aus den Produkten, die wir entwickeln, werden könnte, dann denken wir an diese "neue Einfachheit" als an einen Versuch, ins Herz der "Zeughaftigkeit" der Dinge vorzustoßen. Wenn ich auf die Hunderte von Produkten zurückschaue, an deren Verbreitung ich beteiligt war, dann gibt es nur einige, wenige in Wahrheit, die wirklich vortrefflich sind. Es sind eben die, die der Zeughaftigkeit ihres "Typus" nahekommen: die "Pfannenhaftigkeit" der Pfanne, die "Ölfläschchenhaftigkeit" des Ölfläschchens, die "Kaffekannenhaftigkeit" der Kaffeekanne.

<u>M.</u> Die "Zeughaftigkeit" ist tendenziell anonym. Wer hat den Liegestuhl erfunden, der doch perfekt ist? Wer die Schneiderschere? Ich frage mich nämlich, ob wir nicht einem konzeptionell anonymen Design entgegengehen, und daß ich diese Frage stelle, während wir noch von einem Designer reden, auf dessen persönliche Handschrift es ankommt, führt mich zu einem Zwiespalt, zu einer nur schwer überbrückbaren Aporie. Wie läßt sich die Suche nach der "Zeughaftigkeit" der Dinge, nach ihrem Typus, nach ihrem Wesen versöhnen mit dem Anspruch auf Einzigartigkeit, Differenz, Individualität, die gewöhnlich jeder Schöpfer - aber auch das Publikum - seinen Projekten gegenüber geltend macht?

<u>A.</u> Die erste Frage - nach der Tendenz zum Anonym - muß man wahrscheinlich bejahen. Wir gehen einer Entsprachlichung des Designs entgegen, d.h. einer Angleichung, einer Vereinfachung und geringeren Geltung der Formensprache des Designers. Ich sage geringere Geltung, denn gerade in den jüngstvergangenen Jahren war sie sehr stark, auch in den besten Beispielen, die das Design hervorgebracht hat.

Hinsichtlich des zweiten Problems - der Beziehung zwischen Typus und Individuum - wird der Ausgleich wohl in einer Art optimaler Verschmelzung des Parameters der Funktion - des materiellen Parameters - und der Parameter der Sinnlichkeit, des Gedächtnisses und der Vorstellung bestehen, ein Ausgleich, der die materielle Funktion an eine Funktion höherer Ordnung knüpft.

<u>M.</u> Ist das nun das Ergebnis der formalen und konzeptuellen Sättigung der Achtziger Jahre, bzw. der Verweigerung eines produktiven und konsumorientierten Hedonismus, oder geht es um tiefer sitzende Situationen und Gefühle? Mit anderen Worten, ist dieser vorausgesagte Tendenzwechsel nun Teil eines epochalen Zyklus oder nicht, und wenn er es ist, stimmt es dann nicht auch, daß diese Zyklen immer steilere Kurven haben, d.h. daß sie immer schneller ablaufen, so daß sie sich in wenigen Jahren oder bestenfalls wenigen Jahrzehnten erschöpfen?

<u>S.</u> Es steckt etwas Ernsteres dahinter als die Verweigerung der Oberflächlichkeit der Achtziger Jahre. Es handelt sich um einen Zyklus. Und obwohl die Kurven, die Zyklen heute kürzer geworden sind, sind sie doch nicht so kurz, wie es uns die Massenmedien glauben machen wollen. Die Rhythmen sind erst noch zu entdecken, denn totale Umkehrung gibt es nicht, sondern nur Evolution über kleine

voir autur
coups de to face.

Veränderungen, leichte Sprünge. Heute sind die Leute aus verschiedenen Gründen dabei, sich ein Bewußtsein zu bilden trotz der ganzen Ökologie, die natürlich auch sehr wichtig ist...

M. Trotz der Ökologie?

S. Ja, trotzdem. Die Ökologie bleibt auf jeden Fall eine Priorität. Das Problem ist, daß sie von den Werbefachleuten und Marketingexperten ausgebeutet wurde, und von den Medien, die schuld daran sind, daß eine Priorität der Gattung verkauft wurde zugunsten eines kurzfristigen Profits in ihren Taschen, weshalb die Ökologie heute außer Mode gekommen ist und weit scheußlicheren Dingen den Vortritt gelassen hat, wie z.B. den Neonazis. Aber die Probleme sind noch nicht gelöst. Wenn heute jemand von Ökologie redet, bekommt er zur Antwort: "Schon gut, aber das ist Schnee von gestern". Jedenfalls gibt es eine gewisse Bewußtseinsbildung, uns ist klar geworden, daß die uns umgebende Materie nicht mehr die gleiche ist, auch nicht in Zukunft. Malraux hat gesagt: "Das 21.Jh. wird mystisch sein oder es wird nicht sein." Ich hoffe eher, daß es immateriell sein wird, denn wir haben gesehen, wozu das andere führt. Gott war ein Instrument des Fortschritts, die Religion war eine Kanalisierung dieses Erwachens, ein Instrument der Modernität.

All das hat der Gattung ein paar Jahrhunderte eingebracht, aber dieses moderne Instrument hat in einem historischen Augenblick, den festzulegen mir im Moment etwas schwerfällt, aber ich würde ihn mal auf das Mittelalter datieren, als ein Ende der großen Ängste abzusehen war, als eine Form der Modernität sich abzuzeichnen begann, dieses Instrument also ist ins negative umgeschlagen und zu etwas Klebrigem geworden, was zu Desinteresse bei den Leuten führt, denn im Tausch für diese Art Modernität, für diese Architektur der Intuition und der Angst, haben wir unsere Potenzen an ein höheres und mächtigeres Wesen abgetreten. Aber die Gewohnheit, unsere Gedanken zu delegieren, führt zu Desinteresse und Feigheit. Die einzige Lösung für die Zivilisation heute ist also die Selbstverantwortlichkeit, eine individuelle Bewußtseinsbildung, ohne die es keinen Gemeinschaftsgeist mehr geben kann. Heute, wo es dringend notwendig ist, daß die Welt absolut klar ist mit sich selbst, passiert dies aber nicht, denn wir haben uns in unseren Intuitionen von der Religion, von diesem und jenem leiten lassen. Wir stehen vor der realen Gefahr, die die Religion darstellt, ohne von den opportunistischen Rechtfertigungen von Leuten zu reden, die täglich künstliche Reliogionskriege vom Zaun brechen. Gott ist eine gefährliche Idee geworden.

M. Die Idee Gottes ist aber nicht materiell...

S. Stimmt, aber das ist nicht bewußt. Das Bewußtsein ist materialistisch. Die Idee Gottes ist im Unbewußten. D.h., wenn du heute jemandem sagst, daß er sich einen Computer gekauft hat, um so mächtig wie

Gott zu werden, dann hält er dich für verrückt, dabei hat er es genau deshalb gemacht. Wenn du einem sagst, daß er sich nur deshalb ins Internet eingeklinkt hat, weil er omnipräsent werden und wie Gott oder der Heilige Geist kommunizieren will, dann lacht er dich aus. Aber genau deshalb hat er es gemacht, denn Internet ist zu gar nichts gut, außer zu beweisen, daß man in einer Sekunde mit einem Teilnehmer in Australien reden und einen Haufen Informationen austauschen kann. Das ist der Unterschied zum Telefon. Das Telefon ist eine Vorstufe dazu, aber es bleibt innerhalb des menschlich möglichen Zeitmaßes, während man dort in ein paar Nanosekunden die ganze Bibel verschicken kann, Millionen von Seiten.

An dieser Dimension sind die Leute interessiert. Die Leute sind nahezu unfähig zu sehen, weil alles von der Käuflichkeit verdorben ist, oder wenn man so will, vom Marketing und von der Werbung. Die Leute sind unfähig, die wahren Gründe ihres Kaufverhaltens zu begreifen. Aber die Leute beginnen, sich dessen bewußt zu werden... wenn man nichts hat, macht man auch keine Erkenntnisse, aber wenn man etwas hat und schon länger hatte, dann begreift man wohl, daß es zu nichts taugt. Deshalb waren die Reichen schon immer im Vorteil vor den Armen, denn sie hatten wenigstens das Glück, etwas auszuprobieren. Sie sind nicht blind vor Gier und Neid. Von hier aus versteht man, je mehr man hat, desto weniger hat man.

<u>M.</u> In diesen Überlegungen scheint doch eine Art ethisches und moralisches Streben durch, ein aufklärerisches Vertrauen in die Erziehung zur korrekten Wahrnehmung der Realität, das gleichwohl etwas Gutgläubiges hat: der Mensch, der seine Erfahrungen mit dem Konsum gemacht hat, wird sich notwendig und automatisch seiner wahren Bedürfnisse bewußt und erkennt auf der Basis angemessener Entscheidungs-und Kaufverfahren das, "was wie geschaffen ist für Sie". Aber warum sollte das eintreten, warum sollte die Evolution zu einer Bewußtseinsbildung führen? Gibt es also Hinweise, die in diese Richtung zeigen?

<u>A.</u> Ich zweifle nicht daran, daß die Leute in wachsendem Maß empfänglicher für das Gute und Schöne sind, auch wenn das nur ganz langsam geht. Ich habe schon fünfundzwanzig Jahre auf diesem Weg hinter mich gebracht und dabei doch eine Evolution der Sensibilität feststellen können, jedoch eine Sensibilität ästhetisch-kultureller Art, und nicht so sehr die Erkenntnis, daß man der Konsumgesellschaft auch den Rücken drehen könnte. In den letzten Jahren haben wir den Gipfel der Konsumgesellschaft erreicht, und sicher wird es andere Phasen der Wohlstandsgesellschaft geben, die mehr Aufmerksamkeit auf den Menschen und weniger auf seine Gebrauchsgegenstände richten, aber das ist noch weit weg.

<u>S.</u> Einen Wechsel gibt es wirklich. Wie ich schon gesagt habe, die Tendenzwende findet statt aufgrund direkter Erfahrung. Die Leute probieren gern etwas aus und dabei haben sie bemerkt, daß es nicht glücklich macht, drei Walkman, zwei Fernseher oder drei Autos zu haben.

Außerdem hat diese Erkenntnis, dieses intuitive Wissen von der ökologischen Bedingtheit der Realität eine fundamentale Änderung in unserer Weltsicht bewirkt. Noch bis vor kurzem folgten wir der ägyptischen Auffassung der Welt: flach und unendlich, mit Säulen, die den Himmel tragen, und einer Art rollendem Teppich, der sich endlos unter unseren Füßen abspult. Wenn sie unendlich ist, dann gibt es auch keine Probleme mit dem Ausgraben, Verbrennen, Kaputtmachen, Konsumieren. Jetzt aber wird uns klar, wenn Galilei gesagt hat, "und sie bewegt sich doch", dann bedeutet das, daß die Erde rund ist, und wenn sie rund ist, dann ist sie abgeschlossen und endlich. Wenn man das mal verstanden hat, dann müßte man doch völlig idiotisch sein und jeden Sinn für die Gattung, für den Schutz und das Weiterleben der Gattung verloren haben, wenn man weiterhin verbrennt, kaputtmacht und sinnlos konsumiert.

M. Machst du deshalb so viele große und umschlossene Bilder, wenn du nicht gerade für ein Design-Projekt zeichnest, und manchmal auch Bilder von der Erdkugel, als würde man sie von außerhalb sehen?

S. Ja, klar. Das ist mir im jeweiligen Moment nicht bewußt, aber du hast sicher recht.

Ich glaube, es gibt eine große Veränderung. Seit der Nachkriegszeit haben alle die Erde erkennen können. Wenn es noch unbekannte Orte gibt, dann löst sich die Kugel auf und wird flach, ich

weiß nicht wie. Wenn man jedoch vier Mal im Club Mediterranée war, einmal in Brasilien, einmal in Korfu und einmal ich weiß nicht wo, in Thailand, wenn man ein bißchen fernsieht, dann begreift man. Dann bildet sich die tiefe Überzeugung heraus, daß man weniger Materie und Energie verbrauchen muß. Sonst sägt man an dem Ast, auf dem man sitzt. Das zusammen mit der Enttäuschung, die uns alle Gegenstände bereitet haben, zusammen mit dem Mißverhältnis dessen, was wir dafür gegeben haben, d.h. der Menge an Blut, die wir im Tausch für einen Gegenstand gegeben haben, das ist, ich wiederhole es, enttäuschend. Wir haben das Zeitalter der Materie zu Ende gelebt und gehen der Entmaterialisierung entgegen, wo der Mensch nur noch das minimal Notwendige um sich herum hat. Sobald wir uns mit diesem Gedanken vertraut machen, können wir uns den zukünftigen Menschen vorstellen, für den ein gutes Produkt nur ein Anhängsel ist, im Gegensatz zu heute, wo der Mensch fast ein Anhängsel der Produkte ist. Wenn wir also von den Produkten reden wollen, müssen wir zuerst vom Menschen reden. Und davor müssen wir vom "warum" sprechen, vom Grund meiner Schlußfolgerung aus meiner ganzen Arbeit, der doch von biblischer, fast naiver Einfachheit scheint, nämlich - ich wiederhole - , daß die Materie um der Materie willen verschwinden muß, ein Produkt um des Produktes willen darf es nicht mehr geben. Daher rührt eine

moralische Strenge, für die nur das Menschliche Bedeutung hat, und - hier gehe ich noch weiter - innerhalb des Menschlichen, das doch das wichtigste ist, hat die Liebe die größte Bedeutung. Inzwischen glaube ich, daß es anormal ist, daß ein so normaler Gedanke anormal scheint, denn wenn man heute von der Liebe reden, dann sagen die Leute "Uff!..."

M. Es gibt einen Film von Jan-Luc Godard, der in der Zukunft spielt und wo der Eindruck dieser Zukunft ausschließlich durch das Fehlen jeglichen Liebesgefühls vermittelt wird...

S. Ja klar..ganz recht, darum muß man kämpfen. Als ich dir sagte, daß ich kein drängendes Bedürfnis nach Kultur habe, dann geschah das, weil es mich nach einer Erneuerung der Liebe drängt.

M. Aber die Liebe ist kulturell gestiftet.

S. Nein, nein, nein...zuallererst ist die Liebe das Ergebnis des intuitiven Willens, die Gattung zu schützen, und alles andere kommt danach. Wenn wir einem hübschen Mädchen auf der Straße nachpfeifen, dann sagt sie, "das nervt", aber unbewußt ist sie glücklich, denn sie wurde erkannt als jemand, dessen Schönheit für die Zukunft der Gattung einsteht. Die Sexualität ... ich könnte noch ein anderes Beispiel zitieren, grober und direkter: Die Männer schämen sich zuzugeben, daß sie den "Playboy" anschauen, aber es gibt keinen Grund dazu, denn der "Playboy" gehört nicht zu den Zeitschriften, die das Laster zeigen, sondern er ist nichts anderes als ein Katalog der schönsten Reproduzentinnen, der besten, um die Gattung zu erhalten. Da ist nichts Vulgäres dabei.

M. Es könnte aber sein, daß das Modell, die Gestalt der "Reproduzentin" uns gar nicht mit dieser Absicht präsentiert wird...

S. Nein, Das Schuldbewußtsein, das wir aufgrund der Religion mit uns herumschleppen, bringt uns dazu, zu glauben, es sei schmutzig, zwingt uns zu einem schmutzigen Umgang mit ihr. Aber die schönen Körper sind klar die Träger der besten Gene der Gattung.

M. Die Vorstellung von Schönheit könnte verschieden sein von der des "Playboy" ...

S. Die Schönheit hat keine Beziehung zur Qualität der DNA, die schönste Schönheit ist die schönste DNA-Spirale

M. Das ist eine Erklärung der Schönheit, aber für ein feministisches oder auch nur weibliches Denken könnte die Schönheit auch ein mentales Problem sein, eines der Intelligenz...

S. Das sind Verfälschungen des Denkens, für die es viele Ursachen gibt. Wir können behaupten, daß der Sex überhaupt keine Beziehung auf den Sex hat, klar, und beim Mann gilt das noch viel mehr, denn der Mann ist viel, viel parasitärer als die Frau. Der Mann weiß überhaupt nicht, warum er küßt: da gibt es vielfältige Vorstellungen, verschiedene Ebenen des Symbolischen, die wenig Beziehungen zur Realität haben.

Egal!...Ich habe die Überzeugung gewonnen, daß das einzig wirklich Wichtige die Liebe ist. Du kannst dich in deinem Schloß mit dreißig Rolls Roys umstellen,

aber wenn deine Freundin dich verlassen hat, heulst du trotzdem; du kannst in einer kalten Mansarde hausen, aber wenn deine Freundin bei dir ist, bist du glücklich. Wir sehen klar den Größenunterschied und verstehen gut, daß Romeo und Julia aus Liebe ihr Leben geben wollten. Obwohl das ein gefährliches Terrain ist, wiederhole ich: die Liebe ist wichtiger als das Leben, wenn eine Mutter in die Flammen springt, um ihr Kind aus dem brennenden Haus zu retten. Wenn man also seinen Schwerpunkt wiederfinden muß, sein Pflicht dem Leben gegenüber, die Pflicht, an der Gesellschaft teilzunehmen, dann gibt es nur einen gangbaren Weg, und das ist die Liebe.

Die Liebe, die mich - um es mit einem einfachen Slogan zu sagen - jeden Tag wiederholen läßt, daß es für mich als Produzent, als Verantwortlicher für die Produktion, da ich nun mal die Ehre und das Glück genieße, ein paar Ideen zu haben und sie auch ausdrücken zu können, daß es für mich also nötig geworden ist, das Wort "schön" durch das Wort "gut" zu ersetzen.

M. In der Klassik waren das Schöne und das Gute das gleiche.

S. Aber für mich sind sie nicht das gleiche, im Gegenteil...ich sagte, daß das Schöne etwas Unsichtbares ist, das mit Bewunderung zu tun hat, und die Bewunderung gründet auf einem Machtverhältnis. D.h., ein Machtverhältnis ist dann der Fall, wenn ich Starcks "schönsten" Stuhl bewundere, was bedeutet, daß ich irgendwie weniger wichtig bin als Starcks "schönster" Stuhl, und das ist doch ein Riesenscheiß. Damit will ich natürlich nicht sagen, daß der schönste Stuhl meiner ist, sondern daß der schönste Stuhl immer noch schlechter ist als der schlechteste Mensch. Man muß brechen mit der Idee der Bewunderung und stattdessen sagen, "hör auf zu sagen, das sei schön, Schönheit ist doch scheißegal, versuch was zu finden, das gut ist für dich". Gut" bedeutet natürlich nicht eine gute Qualität des Gegenstandes, denn das versteht sich für einen anständigen Hersteller von selbst, sondern "gut" bedeutet vor allem, daß es gut ist für mich, gut für mein Leben, gut für mein Wachstum. Der Zweck der ganzen Produktion heute muß das Wachstum des Menschen sein, der Vorteil für den Menschen, um es in dürren Worten zu sagen.

M. Eine mögliche Alternative zu dieser Produktionsweise könnte darin bestehen, solange hartnäckig an einem bestimmten Projekt zu bleiben, bis die Suche nach Reinheit, nach Absolutheit - denn darin liegt letztlich der begriffliche Kern der "Zeughaftigkeit" - es möglich macht, das absolute und reine Objekt in Produktion gehen zu lassen. Stattdessen geht man versuchsweise vor, in einem Wettlauf ohne Ende zwischen der symbolischen Form, die an den historischen Augenblick geknüpft ist, und einer Ritualität, die mit Epochen, mit unendlich viel längeren Zyklen zusammenhängt, jedenfalls was einfache Gebrauchsgegenstände betrifft, auf niedrigem technologischem Niveau.

A. Genau, wir gehen versuchsweise vor. Wir - mit wir meine ich diejenigen, die ich als "Werk-

stätten des italienischen Designs" definiert habe, mit typischen und unverwechselbaren Eigenschaften im internationalen Design, z.B. die, sich als Forschungslabor der angewandten Künste zu betrachten und es auch zu sein - wir haben eine Rolle, wir stehen an einer Art Borderline zwischen dem Möglichen und dem Unmöglichen, wir experimentieren mit der Produktion. In gewisser Hinsicht trägt das zur Überfüllung des Marktes bei, andererseits sind es Experimente, die eine Verbesserung des gesamten Systems möglich machen, wenn sie glücken. Außerdem muß man das alles im Lichte der Konsumgesellschaft sehen, die nichts anderes gemacht hat, als diese natürliche Tendenz zur Verbesserung exponentiell zu vervielfachen.

M. Das Wachstum des Menschen, der Entwurf des Lebens und nicht des Konsumgegenstandes, das sozusagen absolute Produkt, das sind häufig wiederkehrende Ideale, sie sehen stark dem ähnlich, was die rationalistische Utopie des Bauhauses für das Wesen des Entwerfens selber hielt.

S. Das Bauhaus ist ja nicht dumm...gut, es ist steckengeblieben in der Zeit und hat sich offiziell nicht weiterentwickelt. Halboffiziell bin ich selbst der Meinung, direkt vom Bauhaus abzustammen, d.h. von dem Gedanken einer zwingenden Funktionalität. Aber was dem Bauhaus immer gefehlt hat, ist das Wissen, der "Tanz" mit der Wort-Hülse (mot-valise) Freuds und Lacans. Das Bauhaus greift nur in die materielle Seite ein, wir aber wissen, daß die immateriellen, subjektiven und gefühlsmäßigen Seiten viel wichtiger sind, oder mindestens genauso wichtig wie die materiellen. Der ausge-

drückte Sinn ist wichtiger als die Art und Weise. Solange das Bauhaus also einen umfassenden politischen Sinn hatte, hat es funktioniert, aber dann wurde es erstickt, schamhaft ertränkt unter funktionalen Vorwänden. Heute können wir an erster Stelle die Gefühlsparameter geltend machen, deshalb hat auch eine Firma wie Alessi ihren großen Erfolg, auch die Modernität, durch die sich unterscheidet, funktioniert nur durch die Wiedereinführung des Gefühlsparameters.

M. Können diese Gefühlsparameter nicht auch symbolische Parameter werden? Mit anderen Worten, dem Übergang vom Gefühl zum Symbol entspricht der vom Individuum zum Kollektiv. Nur daß nach einer gewissen Zeit dem Symbolischen die Erinnerungsspur des Affektiven, dem es entsprungen ist, verloren zu gehen droht und daß es rein symbolisch bleibt, also abgetrennt, von seiner ursprünglichen Bedeutung weit entfernt und sogar auf dem Sprung, sie zu vergessen.

S. Du sprichst vom Symbolischen, aber ich glaube, der richtige Begriff ist hier das Semantische. Das Symbol ist eine Art mythische Repräsentation, geformt von der Zeit und der Kultur, das Semantische dagegen ist die Bedeutung der Dinge. Folglich ist einer der fundamentalen Parameter der modernen Produktion die Bedeutung, der Sinn und im gleichen Maß - hierin liegt die Verbindung zur Musik, zur Malerei, zum Kino und dergleichen - , ab dem Moment, wo die Herstellung von Gebrauchsgegenständen wieder zum Sinn gefunden hat, haben die

Leute wieder Interesse dafür. Dieses außergewöhnliche Interesse, diese Mode der Architektur und des Designs, die nun schon fünfzehn Jahre dauert, ist einfach der wiedergefundene Sinn, die Fähigkeit des Publikums, diesen Sinn auch zu verstehen, was es früher nicht tat. Dank des täglichen Gebrauchs und der Presse beherrscht das Publikum völlig die semantische Botschaft der eigenen Kleider. Wenn du ins Restaurant gehst mit einem Anzug von Thierry Mügler, einem Kleid von Chanel, einem Mantel von Lacroix oder einer Jacke von Versace, dann weißt du genau, was es repräsentiert, und die anderen auch. Wir lesen die Kleidung wie eine Fahne, die Flagge der Person und der Stammesgemeinschaft. Dann gab es eine Krisenpsychose, die Leute hatten wieder Kontakt untereinander, sie schauten wieder in sich hinein und bemerkten, daß sie im gleichen Maß, in dem sie beim Ausgehen in der Lage waren zu kommunizieren, Sinn zu stiften, im gleichen Maß hatten sie sich der Möglichkeit beraubt, den Sinn der eigenen Innerlichkeit zu verbreiten. Sie waren gezwungen, wieder zu lernen, innen waren wir sehr stark: die Kathedralen, Versailles waren nichts als Propagandawerke, nichts als Sinn, Vermittler von Sinn, aber merkwürdigerweise ist das verlorengegangen, es ist vorübergehend vergessen worden. Die Leute haben also wieder ihr Inneres eingekleidet, ihre eigene Innerlichkeit, damit all diejenigen, die sie trafen, wieder verstehen

konnten, wer sie waren, zu welchem Stamm sie gehörten und welche Vorlieben sie hatten.

M. Dieses ganze Gespräch ist auf die Zukunft hin orientiert und auf die Prothesen, aus denen sich die Umwelt des Menschen zusammensetzen wird. Ich frage mich, ob wir im Hinblick auf diese Objektwelt, die uns umgeben wird, sei sie nun materiell oder immateriell, ob wir uns da eher einer größeren materiellen Funktionalität nähern oder wird der symbolische Charakter des Objekt vorherrschend sein?

A. Was mich betrifft, so versuche ich beide Aspekte zu fördern. Nennen wir das Metafunktion, d.h. sowohl der Funktion gerecht zu werden, um derentwillen ein Entwurf entstanden ist, als auch einem gewissen Typ Ritualität, die dem zu entwerfenden Objekt selbst innewohnt. Wenn man eine Schale entwirft, sagen wir eine Obstschale, dann wird sie einfachen funktionalen Erfordernissen gerecht werden müssen, aber man muß auch andere Motive in Rechnung stellen, z.B. das des "Anbietens". Ich bin fasziniert von der Idee des "Anbietens", ein großer Teil der Gegenstände, die ich produziere, hat damit zu tun, und ich bin ebenso davon fasziniert, wie das Publikum es schließlich aufnimmt. Ein Projekt ist nicht interessant, weil es gut funktioniert, nicht einmal weil es schön aussieht, sondern weil es einen Gedanken ausdrückt, den im Gegenstand enthaltenen Sinn.

M. Es existiert also eine symbolisch/semantische Funktionalität. Diese Funktionalität muß natürlich variieren mit dem Variieren der symbolischen Form. Mit anderen Worten, der Zeitgeist oder wenn man so will, der Zeitgeschmack identifiziert auch nicht wissentlich Formen, die in einem präzisen histori-

schen Moment etwas Symbolisches ausdrücken - z.B. das Anbieten, von dem eben die Rede war - , diese Formen sind viel veränderlicher als der Gedanke, den sie ausdrücken, und darin findet vielleicht eine große Masse von Objekten ihre Rechtfertigung, die in wenigen Jahren "verfallen", d.h. mit dem Vergehen ihrer symbolischen Deutbarkeit (das ist tatsächlich nicht das Semantische, von dem Starck spricht, eine Eigenschaft, die viel schwieriger zu erreichen ist als das Symbolische). Trotzdem, die Ritualität, der Sinn, der Typus ändern sich nicht mit der gleichen Geschwindigkeit, mit der sich die Gegenstände ändern, und die Suche nach dem Wesen des Gegenstandes, nach seiner "Zeughaftigkeit" droht in offenen Gegensatz zu geraten zur Kurzlebigkeit vieler Entwürfe und Objekte.

A. Der Kern des Problems ist immer der gleiche. Es geht darum zu begreifen, welcher Entwurf diesem Gedanken und dieser rituellen Funktion am nächsten kommt. Natürlich haben wir damit - mit dem Terminus "Ritualität" - nur ein Teil des Problems erfaßt, wir sind ihm nur nähergerückt, aber es geht tatsächlich immer um diese Notwendigkeit. Theoretisch ist es sicher möglich, die Menge der Produkte auf dem Markt zu verringern, wenn wir nur ein bißchen redlicher wären und nicht so an unserer Arbeit hingen (übrigens würde in meinem Fall, wo nur ein einziger Typus eines bestimmten Objekts in Produktion geht, der Umsatz nicht darunter leiden, auch meine Geschäftsführer wären glücklich darüber, denn das hieße, die Produktion zu rationalisieren). Es ist jedoch schwierig, im voraus, durch Experimente in der Werkstatt oder im Marketing, herauszubekommen, welches Ölkännchen z.B. über genügend "Ölkännchenhaftigkeit" verfügt, so daß man es in Produktion geben kann. Dann ist

da auch die natürliche Neugier zu schauen, es besser zu machen, und die legitime Lust des Designers, das bereits Bestehende zu übertreffen. Ich denke aber trotzdem, wenn es uns gelingen würde, die Produktionsweise abzukühlen, dann würde man aus jeden Fall interessante Ergebnisse erzielen.

M. Ich möchte noch einmal den Gedanken des Stammes aufgreifen, der etwas mit der Idee eines kurz bevorstehenden Mittelalters zu tun hat. Glaubt ihr nicht trotzdem, daß es nur künstliche Stammesgemeinschaften geben wird, von den Medien geschaffene und nicht mit wirklicher Affinität erfüllte, oder Stammesgemeinschaften, die gar nicht wissen, daß sie solche sind?

S. Wir gehen von einem feudalen System aus, und diese Systeme sind schon ein bißchen superstammesmäßig. Alles funktioniert durch die Stammesgemeinschaft und wird es auch in Zukunft immer mehr. Mögen die nun real oder virtuell sein, es läuft auf dasselbe hinaus. Diese Gemeinschaften sind zusammengebracht durch Dinge, gebildet durch so intuitive, gefühlsmäßige, informelle, unausgesprochene Elemente, daß sie zwangsläufig auf etwas Wahrem aufbauen. Wenn Coca Cola morgen eine unheimlich interessante, starke Werbekampagne macht, mit viel Geld, dann kann es eine Stammesgemeinschaft stiften, aber dieser Stamm wird echt sein, denn Coca Cola hat seine Entwicklung nur katalysiert.

M. Heute spricht man auch in Zusammenhang mit der weltweiten Informationsvernetzung von Stamm, ich rede von Internet. Der Stamm in diesem Fall würde seinen Sinn nicht in Bluts-oder Territorialbe-

ziehungen finden, sondern in gemeinsamen Kommunikationsinteressen. Ein so materieller Begriff wie Stamm, der in reine Kommunikation überführt wird - das verstärkt sicher die Tendenz zur Entmaterialisierung, aber ohne das Bewußtsein dieser Entmaterialisierung droht vielleicht auch diese Möglichkeit jeden Sinn zu verlieren.

S. Bis jetzt gibt es dieses Bewußtsein einer immateriellen Welt noch nicht. Vielleicht später mal. Es gibt eine allgemeine Vorstellung, eben diese Vorstellung einer vergöttlichten, supermächtigen Kommunikation, aber mehr ist als Bewußtsein nicht da, und das bremst die Sache, das bringt dieses Unwohlsein und die Unsicherheit gegenüber den Informationsnetzen hervor. Alle stehen in stummer Bewunderung vor dem Instrument, aber niemand weiß damit umzugehen, außer denjenigen, die damit arbeiten, die großen Universitäten, die großen Labors und so. Internet sucht sicher noch nach … nach seiner Seele, auch wenn ich nicht davon überzeugt bin, ob es nicht doch eine herkömmliche Denkweise ist, für Internet eine Seele zu verlangen. Ich glaube, daß die Modernität von Internet in der Atomisierung des Geistes besteht, gerade auf Grund dieser außergewöhnlichen Pseudofreiheit.

M. Atomisierung, das könnte Freiheit bedeuten, aber auch Angst. Angst sich zu verlieren, vor allem, und dann noch eine subtilere Angst, nämlich "nicht dazuzugehören", nicht kommunikativ genug zu sein und deshalb von der Erde zu verschwinden. Um dieses Risiko zu vermeiden, läuft man da nicht Gefahr, sich mit den ruhigen Kommunikationsstandards gleichzuschalten, auf die eigene, persönliche Kommunikationsweise zu verzichten, um von der Informationsgemeinde aufgenommen zu werden? Haben die Informationsnetze also einen Zweck, ein Ziel, oder sind sie nicht einfach ein gleichgültiges Instrument, das Mittel/die Botschaft, die das Leben wohl ändert, aber ihm keine Richtung aufprägt?

S. Bis jetzt funktionieren die Netze noch wie Stammesgemeinschaften, mit dem Verdacht, daß sie irgendwie auch einem Kummerkasten ähnlich sehen, mit anonymen Briefen, wo man nie seinen Gesprächspartner sieht, und wo man etwas über ein Netz verschickt, das einen nicht zur Verantwortung zieht. Der Vorteil für die Menschen wird darin liegen, was uns zu tun gelingt. Die Netze sind ein außergewöhnliches Instrument, aber wie bei allen außergewöhnlichen Erfindungen sind Gut und Schlecht symmetrisch verteilt. Der Vorteil liegt in der gottgleichen Kommunikationsform und Denkfähigkeit, was von einem Extrem ins andere reicht, denn auf der einen Seite ist sie vergöttlicht, auf der anderen ähnelt sie den Ameisen. Das reicht vom simultanen Funktionieren bis zu den Ameisen. Andererseits ist dies klar der direkte Zugang zur Entleiblichung, d.h. zu diesem Verlangen nach Gott, das über die Entleiblichung läuft. Offensichtlich eine tolle Idee, das Gegenteil dessen zu werden, was wir waren, nicht mehr Tiere, sondern reiner Geist.

M. Und was geschieht mit den Objekten?

S. Warte. Die Idee der Entleiblichung ist amüsant, aber das Problem ist, daß es

eine Idee bleiben wird und wir weiterhin aus Fleisch sind, weiterhin einen Körper haben. So kommt man nicht zur Entleiblichung, sondern zur Negation des Körpers, und das ist nicht in Ordnung, denn das ist, als gäbe es zwei getrennte Wesen, das Fleisch auf der einen Seite, der Geist auf der anderen, während doch die gegenseitige Durchdringung interessant ist. Eben weil die Netze, Internet, dem Menschen Ortsveränderungen ersparen, tragen sie zur Negation des Körpers bei, was nicht funktioniert, was nicht funktionieren kann. Das ginge zu schnell, wirklich viel zu schnell, tausend Jahre zu schnell. Ich wiederhole es noch einmal: wenn es um die Entleiblichung geht, dann kann dabei nur die Negation des Körpers herauskommen. Es stellen sich merkwürdige Situationen ein. Heute kann die einzig mögliche Dekoration nur ein Katalog von magnetischen Disketten oder von Abonnements bei Internet über ein Modem sein, wo man sich synthetische Bilder zuschicken läßt, die als der letzte von einem Teilnehmer oder einem Stamm ausgegebene Sinn dienen werden. Die Stammesgemeinschaften oder die einzelnen Personen wollen in einer Art Bunker bleiben, den sie fast nicht mehr verlassen, die materiellen Kommunikationswege verschwinden langsam oder werden zu gefährlich wie im Mittelalter, man wird nur noch am Videofon miteinander reden. Das Videofon ist ein Apparat, der den Kopf und ein Stück dahinter aufnimmt, ungefähr einen Quadratmeter.

Die ganze Arbeit der zukünftigen Designer wird sich auf dieses Stück dahinter konzentrieren, aus dem das Gesagte und Ungesagte der Botschaft besteht und das niemand prüfen kann, so daß wir erzählen können, was wir wollen. Wenn also in Zukunft das Wasser ein kostbares Gut ist und ich stehe in Verbindung mit meinem "Wasserdealer" (ich sage mit Absicht "Dealer"), der den Preis erhöhen will, dann werde ich, bevor ich mit ihm rede, dafür Sorge tragen, daß hinter mir das Bild eines Sees oder meines Schwimmbads zu sehen ist, und dann sage ich zu ihm: "Schau mal, das läuft nicht, mir wegen dem bißchen Wasser das Messer an die Kehle zu setzen. Ich habe siebzig Tonnen davon und jetzt geh mir nicht weiter auf den Sack", und er wird das bestimmt nicht nachprüfen. Das ist die negative Seite in der Virtualisierung der Beziehungen. Aber es gibt nicht nur die negative Seite, die positive besteht in der außergewöhnlichen Bequemlichkeit - im weitesten Sinn des Wortes - , mit der der Mensch wird arbeiten können. Arbeiten heißt für mich arbeiten mit einem Bewußtsein von der Welt und der Gesellschaft, also arbeiten für die Gattung. Heute arbeiten nur wenige Leute wirklich für die Gattung, denn sie werden umgebracht und erstickt von Parasiten, für die sie eine Scheinarbeit verrichten müssen, statt wirkliche Arbeit. Der Mensch von morgen und seine Umgebung - genauer, die Frau, denn sie ist die einzige moderne

Form der Intelligenz im Vergleich zur männlichen Intelligenz, die unglaublich archaisch ist - der Mensch in seinen besten Momenten, in größtmöglicher Bequemlichkeit, während des besten Zeitpunkts seines Biorhythmus, also dann, wenn er will, wenn er im Bett liegt oder am Strand, dieser Mensch also wird alle Möglichkeiten und Mittel zur Verfügung haben, seine Ideen zu entwickeln, er wird mit sich selbst sprechen durch neurologische Verbindungen und biologische Computer auf Proteinbasis, die in den Körper aufgenommen werden um seine geistigen Kräfte zu verzehnfachen.... dann werden wir tatsächlich der Idee Gottes ganz nahe sein, obwohl in diesem Fall der Vorwand obsolet geworden ist, weil er schon erreicht wurde.

So könnte z.B. ein völlig nackter Mann an irgendeinem Ufer eine Idee haben und sich in wenigen Sekunden mit seiner Datenbank in China in Verbindung setzen, um zwei oder drei Parameter zu überprüfen; wenn er dann die Daten erhalten hat, könnte er von seinem internen Equipment Gebrauch machen, um seine Rechenpotenz zu erhöhen, und wenn das Resultat da ist, könnte er es sofort an eventuelle User übermitteln.

Mit den synthetischen Bildkalkülen auf Fraktalbasis, die den Zufall wiederherstellen, sind wir schon soweit, die Rechner sprechen schon frei miteinander und die ersten Computer mit Eigeninitiative funktionieren schon... das einzige, was uns daran hindert, zu diesem modernen Menschen zu werden und nicht mehr der neomoderne Mensch zu bleiben, der wir heute sind, ist die Vorstellung vom unveränderlichen Menschen. Jede Generation glaubt, der Mensch sei das, was er in diesem Moment ist, als wäre er ein permanenter Schnappschuß oder als hätte er einen Spiegel hinter sich, der ständig sagt:"das ist der Mensch, das ist der Mensch". Das ist ein schwerer und gefährlicher Fehler, denn der Mensch existiert nicht als festes Bild, der Mensch ist ein Mutant, er mutiert mit wahnwitziger Geschwindigkeit. Die Mutation von den Amphibien bis zu uns ist wahnsinnig, und sie geht weiter. Die zweite gefährliche Sache ist diese Vorstellung der Starrheit, die uns daran hindert, unseren romantischen Vormarsch zu vervollständigen, und die uns dazu zwingt, uns mit parasitären Gedanken und Dingen zu umgeben in dem Versuch, uns aufzuhalten, uns glauben zu machen, wir seien unveränderlich. Die Vorstellung von der Unveränderlichkeit des Menschen bringt ihn um. Dazu gäbe es viel zu sagen, zu diesem positiven Traum, dem Traum Gottes ganz nahe gekommen zu sein, dieser Mensch zu sein, der tatsächlich seinen Diener zufriedengestellt hat, den er erfunden hatte, um ihm zu dienen, der nur noch Wachstumsinstrumente hat. Wir müssen es zu einer höheren Form der Intelligenz bringen, zu einer der heutigen in allen Gebieten überlegenen Form, und alle Formen höherer Intelligenz führen zur

Idee der Liebe und des Friedens. Die einzige Möglichkeit zu arbeiten heute, bei der gegebenen Notwendigkeit, für den Frieden zu arbeiten, besteht darin, ganz klare Szenarien zu haben, und zu wissen, daß die Liebe die einzige Garantie für den Frieden ist. Und daß man für die Liebe die Erkenntnis braucht.

<u>M.</u> Liebe aus Erkenntnis?

<u>S.</u> Ja, genau. Ohne Erkenntnis begreift man die Idee der Güte kaum. Wenn man sich im Dunkeln befindet oder in der Not, wenn das Schiff sinkt und jemand droht zu ertrinken, dann gibt es nur noch wenig Liebe, alle Erkenntnis verschwindet und zum Vorschein kommen die elementaren tierischen Funktionen.

<u>M.</u> Und doch sprichst du zustimmend von tierischen Funktionen, von biologischem Verhalten, von der Liebe, die aus der Gattung herrührt und eng mit ihr verbunden bleibt. In diesem Fall hätten wir auf der einen Seite die Liebe als überlegene biologische Funktion, im Vergleich z.B. zum Überlebenswillen - der sich jedoch als stärker erweist - und auf der anderen das Wissen als biologische Notwendigkeit, als molekulare Schnittstelle der Liebe.

<u>S.</u> Das Wissen ist ein Teil des Fortschritts, und der ist ein wesentliches Element zum Schutz der Gattung, die Trennung, die eine der typisch menschlichen Eigenschaften ist, der Weg, auf dem der Mensch seine Gattung beschützt, ist ein materieller Weg, im Unterschied zum Tier, das macht, was es kann.

<u>M.</u> Folglich ist auch der Fortschritt ein fast physiologischer Begriff für den Menschen, ein notwendiger, positiver und realer Begriff.

<u>S.</u> Er ist total positiv innerhalb einer riesigen Sphäre an Zweifeln. Diese Sphäre ist positiv, aber ich glaube, es gibt viele andere mögliche Sphären; dieses Szenarium ist positiv, aber es gibt unendlich viele andere Szenarien, ich bin nicht sicher, ob es nicht noch positivere gibt. Aus diesem Grund liegt eines der Fundamente meines Wirkens in der Relativität des Maßes, wo ich versuche, so verantwortlich und ernst wie möglich zu sein, aber gleichzeitig mit der tiefen Überzeugung, ja Gewißheit, daß das alles gar keine Bedeutung hat, daß es nur ein Kapitel ist, ein Intermezzo, und daß es nur ein Spiel ist, das man mit dem größtmöglichen Respekt spielen muß, mit größter Verantwortung, aber gleichzeitig auch mit Leichtigkeit und Humor. Ich befinde mich immer in der ambivalente Lage zu sagen, daß mir alles wichtig ist und daß es mir egal ist! Das ist eine Annäherung an die Eleganz.

<u>M.</u> Wenn der Fortschrittsgedanke also real und positiv ist, dann würde das einen weiteren, wesentlich aufklärerischen Gedanken zeitigen, nämlich daß der Mensch tendenziell gut ist, daß seine Evolution dem Guten zustrebt.

<u>A.</u> Ich weiß nicht, ob ich das gesagt habe. Aber was die Sensibilität des Publikums betrifft, bin ich sicher. Ich habe Beweise. Da ich mich andererseits nicht nur als Konsument, sondern auch als Produzent in der Konsumgesellschaft befinde, fallen mir auch die Perversionen des Mechanismus auf und ehrlich, ich weiß nicht, wie man dem entgehen kann. Es wird immer mehr produziert, und neben der Entwicklung der Sensibilität

und der Qualität der Produkte erleben wir auch einen exponentiellen Zuwachs der schlechtesten Produkte. Wie dem auch sei, schon die bloße Hoffnung auf eine Veränderung - so wie ich denken viele Designer und Industrielle - hilft bei der Bewahrheitung dieser Hoffnung.

M. Wir reden von Entmaterialisierung, von rapiden Veränderungen, vom gleichsam atomaren Verfall der Formen in kürzester Zeit (gemeint sind natürlich die Formen und nicht die affektive und symbolische Aktion, die sie repräsentieren), dabei sind wir von deinen Objekten, von Entwürfen ausgegangen, die ungeachtet aller Veränderung dauerhaft sein wollen.

S. Meine Produktion ist paradox. Paradox in dem Maß, in dem sie von vielen Faktoren abhängt, die dem Augenblick geschuldet sind. Wenn man etwas entwirft, wenn man damit anfängt, etwas ausprobiert, dann macht man es gewöhnlich nicht für die anderen, sondern für sich selbst.

M. Diese Praxis ist allen Künstlern gemeinsam.

S. Ich hatte ein präzises Problem, ich existierte nicht. Ich war ein Kind aus gutem Haus, nett, gut angezogen, schöne Sportwagen, hübsche Wohnung, das einzige Problem war, daß ich aus irgendeinem Grund, der mir immer noch nicht klar ist, aus einer Art Unruhe heraus nicht existierte. Wenn man siebzehn oder achtzehn Jahre alt ist, wenn man mit allen Mädchen ins Bett möchte und man existiert nicht, dann stimmt was nicht. Ich habe sehr gelitten und war in einer Art paraschizophrenem Zustand, ohne aus mir herauszukommen; ich mußte meinem Vater zuschauen und dem was er machte, er war Erfinder und das einzige Vorbild, das ich hatte. Also habe ich erfunden, egal was, nur um die weiße Binde jenes unsichtbaren Mannes zu ersetzen, der aus dem Film, den man nur sieht, wenn er sich die Augen verbindet. Na gut, ich habe angefangen, mich zu sehen, als ich meine Spielzeuge um mich herum versammelt habe, ich existierte nur durch das Spielzeug, das ich herstellte, wie eine Art Ausscheidung, wie eine Schnecke, die nur durch die Schleimspur existiert, die sie hinterläßt. Jenseits dieser Angst, dieses dringlichen und unverzichtbaren täglichen Bedürfnisses, zu existieren und folglich zu produzieren, habe ich keine eigene Existenz. Irgendjemand könnte etwas Elegantes erblicken in dem, was ich mache, aber ich bin nicht elegant. Ich bin ohne große Bildung, nicht besonders raffiniert, nicht neugierig, absolut nicht intelligent, es ist nur so eine Art Panzer, den man um sich herum baut, um zu existieren. Das war der erste Teil meines Lebens, das beinahe bis dahin reicht, wo ich jetzt bin, machen, um zu existieren, machen, um Zeichen zu setzen - so gut es geht - , damit die Leute ein bißchen dankbar sind und Zeichen ihrer Liebe geben...

M. Der Motor des Kunstschaffens ist oft das Gefühl eines Mangels. Du willst geliebt werden.

S. Logisch, wer will das nicht? Wer nicht geliebt werden will, ist krank. Ich möchte von der ganzen Welt geliebt werden, deshalb habe ich diesen Weg gewählt, den eines populären, vervielfältigbaren Desi-

gns, und nicht den eines raren und elitären. Ich habe versucht, Produkte herzustellen für dreitausen Lire, die millionenfach verkauft wurden, aus eben diesem Grund, der zu Recht oder zu Unrecht mein persönliches Problem ist. Ich habe in meiner Arbeit das Beste versucht, um die Qualität der Personen zu verbessern, die mich liebten, aber die ersten fünfzig Jahre arbeitet man für sich, mit fünfzig hat man eine Luxusposition erreicht, und es ensteht der Gedanke an eine moralische Pflicht zur Ehrlichkeit, da man schon in der Mitte des Lebens ist. Heute habe ich die Mittel, um ehrlich zu sein, und ich versuche, ich sage nicht, daß es mir gelungen ist, aber ich versuche, meine Art und meine Arbeit umzuorientieren, damit ich ehrlich bin und mich achten kann. Der erste Teil meiner Arbeit ist vorbei, ob gut oder schlecht hat keine Bedeutung, denn der Grund, warum ich sie gemacht habe, war respektabel, es ging um's Überleben. Wenn der zweite Teil meines Lebens nicht von der Ehrlichkeit geleitet wird, dann wird er nicht so respektabel sein, denn ich habe keine Überlebensprobleme mehr. Wenn man überleben will, ist man nicht notwendig ehrlich. Wenn man anfängt zu leben, muß man ehrlich sein. Ich habe ein Existenzproblem...

M. In diesem epochalen und persönlichen Übergang vom Überleben zur Ehrlichkeit, ändert sich da auch deine Art zu leben, zu entwerfen, dich selbst zu entwerfen?

S. Natürlich, vor allem ist es mir dadurch möglich, dir das alles zu erzählen. Ich habe mich für eine Richtung entschieden, und diese Richtung läßt sich in ein zwei Sätzen zusammenfassen: einmal der Kampf um die Aufwertung der Liebe, zum anderen geht es um den "Bürger".

M. Meinst du den Bürger der Französischen Revolution und das aufklärerische Ideal der Gleichheit?

S. Ganz genau. "Bürger", d.h. Teil eines Ganzen, einer Gemeinschaft, einer Gesellschaft. Bürger ist heute ein vergessener Begriff, an dem ich arbeiten möchte, damit die Leute ihn wieder verstehen. Das Wort "Bürger" bedeutet Selbstverantwortung und das umfassende Bewußtsein der eigenen Verantwortlichkeit gegenüber der Gesellschaft. Ohne das gibt es keine Chance für den Gemeinschaftsinn, der doch die fundamentalste und großmütigste Grundlage der Gemeinschaftslebens darstellt. Worte wie diese - "Bürger", aber vor allem "Gemeinschaftssinn" - sind heute von Leuten in Beschlag genommen worden, die mir nicht passen, Politiker, Rechte, von Theorien, für die ich mich schäme, deshalb muß man sie unbedingt diesen Dunkelmännern entziehen - das wäre Sache einer unmittelbaren Strategie - , um zu verstehen zu geben, daß sie unverzichtbar sind für das Leben in einer Gesellschaft. Quasi quasi muß ich den Schluß ziehen: zu den wichtigen Dingen gehört die Liebe, die über die Pflicht läuft, sich des Begriffs Bürger wieder bewußt zu werden (citoyenneté). Der Rest, ja der Rest... der ist mir ziemlich egal.

M. Der Begriff "Bürger" steht in Zusammenhang mit der bürgerlichen Gesellschaft, aber auch mit der Politik. Kann dieses Politikverständnis eine Beziehung eingehen zur Idee eines "guten Designs"?

A. Ich weiß nicht, aber ich habe schon den Eindruck. Im Grunde steht doch am Ende unserer Arbeit immer die Vision einer Gesellschaft, die wir gern aufbauen würden, und das ist auch ein politisches Verständnis des Designs, auch wenn wir heute das Ziel aus den Augen verloren haben und uns wie auf hoher See zu orientieren versuchen.

M. Könnte es nicht sein, daß die Leute in deinen Objekten auch ein mythisches Element suchen, was nicht voll auf deiner Linie einer Erkenntnis des "Guten an sich" liegt"? In deinen Entwürfen und Objekten stößt man auf die Beschwörungen, von denen du vorher, hinsichtlich der zukünftigen Gesellschaft gesprochen hast - die deshalb natürlich nur in der Vorstellung existierten. Eine Zukunft, von der wir schon etwas wissen dank des Mittelalters und dank des science-fictionhaft naiven Optimismus der Fünfziger Jahre, kurz, so eine Art Darstellung der Nostalgie nach der Zukunft.

S. Es geht um Humor, und den erhält man immer durch Elemente, wie sie unter Freunden üblich sind. Der Humor greift diese Elemente auf und spielt die einen gegen die anderen aus, um zu lachen. Dann bin ich besonders am Unbewußten interessiert, denn das Unbewußte lügt nie, während das Bewußtsein immer Lügen erzählt, wie alles, was ich dir hier sage. Eines der interessantesten Phänomene des Unbewußten ist der Gemeinplatz. Die Gemeinplätze, die Dinge, die eine Gruppe von Leuten macht, ohne es

zu merken. An genau diesen Gemeinplätzen arbeite ich, am kollektiven Unbewußten.

M. Der Gemeinplatz ist oft ein Lebensgrundsatz, er ist eine Art standardisiertes Gedächtnis der Realität, aber auch ein mögliches Reservoir der Vorstellung - Materialien, die eine bereits vergangene Zukunft nachahmen, eine schon gesehene und in Besitz genommene Zukunft -, eine Vorstellung von der Modernität der Zukunft, in dem von dir angeführten positiven Sinn, die wir bereits besitzen.

S. Sicher, das kollektive Gedächtnis im kollektiven Unbewußten ist äußerst interessant. Schon komplexer ist die Idee der Modernität, die ja nicht in den Materialien steckt. Einen Tisch aus Kohlenstoffasern zu machen, das scheint das Maximum an Modernität zu sein, aber es wäre ohne jedes Interesse, nutzlos, es wäre barock, ein barockes Möbel. Die Idee der Modernität habe ich schon seit langem ersetzt durch den Gedanken, daß alles, was wir gesehen haben, was wir als modern definieren, nur "modener Stil" ist. Es ist moderner Stil, den wir auch Neomodernismus nennen könnten. Modernität dagegen ist eine Logik, eine Entscheidung, eine Entscheidung zur Richtigkeit. Diese Richtigkeit können wir aus der Vergangenheit nehmen, aus der Gegenwart, aus der Zukunft, um daraus sowas wie einen Cocktail anzurühren, der im jeweiligen Augenblick sicher richtig, sicher modern sein wird. Den Karikaturen des Modernen muß man mißtrauen, denn sie hindern uns daran, die echte Modernität zu erkennen und

umzusetzen. Die echte Modernität, die wir kaum kennen, die unter der Neomodernität, dem modernen Stil versteckt ist: alles was an der Materie hängt, egal wie, ist per definitionem wenig modern. Nur die Immaterialität, die Energie ist strukturell modern. Worauf man mit dem Hammer schlagen kann, was mehr als ein Gramm wiegt, hört schon auf, modern zu sein. Im Hinblick auf Objekte kann man nicht von Modernität reden. Man kann nur versuchen, von Ehrlichkeit zu reden, von Beweisen der Ehrlichkeit.

Disegni
Drawings
Dessins
Zeichnungen

TOUS
DIEU
MAIS LES MAITRES
SONT AILLEURS

L'AVENIR SERA TERRRIBLEMENT HUMAIN

Regesto delle opere
List of works
Répertoire des œuvres
Werkverzeichnis

Max le chinois Scolatoio / Colander / Égouttoir / Abtropfsieb, 1990, Ø cm 30, h cm 29
Corpo in acciaio inossidabile ottenuto con undici operazioni successive di imbutitura e tre operazioni di tranciatura del decoro. Piedi in fusione di ottone stampato a caldo.
Body in stainless steel produced with eleven successive drawing operations; three shearing operations for the decoration. Feet in hot-cast brass.
Corps en acier inoxydable obtenu au terme de onze opérations successives d'emboutissage et de trois opérations de découpage du décor. Pieds en fusion de cuivre moulé à chaud.
Körper aus rostfreiem Stahl, erhalten durch elf aufeinanderfolgende Tiefzieharbeitsgänge und drei Schnittarbeitsgänge für das Dekor. Füße aus heiß gepreßtem Messingguß.

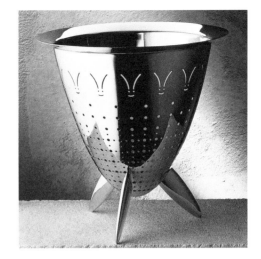

Juicy Salif Spremiagrumi / Lemon squeezer / Presse-agrumes / Zitronenpresse, 1990, Ø cm 14, h cm 29
Pressofusione di alluminio brillantato. Tre piedini in poliammide colore nero. Nel 1991 è stata introdotta una seconda versione in alluminio trattato con P.T.F.E., color antracite.
Pressure cast polished aluminium. Three feet in black polyamide. In 1991 a second anthracite-colour version was introduced, with the aluminium treated with P.T.F.E.
Moulage sous pression d'aluminium brillanté. Trois petits pieds en polyamide de couleur noire. En 1991 a été introduite une seconde version en aluminium traité au P.T.F.E., de couleur anthracite.
Preßguß aus geschliffenem Aluminium. Drei Füße aus schwarzem Polyamid. 1991 wurde eine zweite Version aus P.T.F.E. behandeltem Aluminium eingeführt, anthrazitfarben.

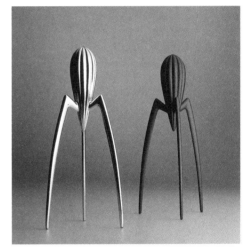

Hot Bertaa Bollitore / Kettle / Bouilloire / Wasserkessel, 1990, cl 200, h cm 25
Corpo in pressofusione di alluminio trattato all'esterno con resina siliconica e rivestito all'interno in P.T.F.E., colore grigio. Manico e becco in poliammide color verde.
Nel 1991 è stata introdotta una seconda versione in alluminio trattato con resina siliconica color antracite, manico e becco color antracite.
Body in pressure-moulded aluminium treated on the outside with silicon resin, grey, and coated on the inside with P.T.F.E. Handle and spout in green polyamide. In 1991 a second version was introduced, with a body of aluminium treated with anthracite-coloured silicon resin, and anthracite-coloured handle and spout.
Corps moulé sous pression d'aluminium traité extérieurement à la résine siliconée de couleur grise et revêtu intérieurement de P.T.F.E. Manche et bec en polyamide de couleur verte. En 1991 a été introduite une seconde version en aluminium traité à la résine siliconée de couleur anthracite, manche et bec de couleur anthracite.
Körper aus Aluminiumpreßguß, innen silikonharzbehandelt, außen Überzug aus P.T.F.E., Farbe grau. Griff und Schnabel in grünem Polyamid. 1991 ist eine zweite Version eingeführt worden aus silikonharzbehandeltem Aluminium, Farbe anthrazit, Griff und Schnabel anthrazitfarben.

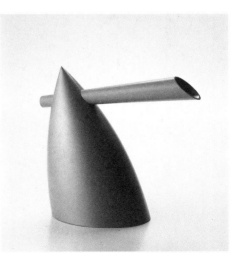

Walter Wayle II Orologio da parete / Wall clock / Horloge murale / Wanduhr, 1990, Ø cm 28, h cm 5

Corpo in resina termoplastica additivata con foamizzante per ridurre il peso specifico del materiale. La superficie è verniciata con vernice alla nitro colore grigio opaco. L'orologio monta un movimento al quarzo appositamente realizzato per permettere il trascinamento delle lancette.

Body in expanded thermo-plastic resin, which makes it lighter than usual. The face is painted with opaque grey nitrous varnish. The quartz movement was specially designed for the rotation of clock hands.

Corps en résine thermoplastique additionnée de produit moussant pour réduire le poids spécifique du matériau. La surface est vernie au nitre de couleur gris opaque. L'horloge est dotée d'un movement au quartz spécialement réalisé pour permettre aux aiguilles de tourner.

Körper aus Thermoplastikharz mit Schaumzusätzen, um das spezifische Gewicht zu verringern. Oberfläche mit Nitrolack lackiert, mattgrau. Spezielles Quarzuhrwerk zur Beförderung der Uhrzeiger.

Ti Tang Teiera / Teapot / Théière / Teekanne, 1992, cl 125, cm 18 x 14, h cm 22

Corpo in porcellana bianca realizzato a colaggio. Calotta in alluminio tornito da lastra e colorato con resina epossidica grigia per l'esterno e rosa per l'interno. L'infusione del tè avviene in un apposito filtro in rete di acciaio inossidabile inserito nella teiera.

Body in cast white porcelain. Lid in turned aluminium coloured with grey epoxy resin outside, and pink resin inside. The tea is placed in a special stainless steel filter inside the teapot.

Corps en porcelaine blanche réalisée par coulage. Calotte en aluminium tourné depuis une plaque et coloré à la résine époxyde grise pour l'extérieur et rose pour l'intérieur. Le thé infuse dans un filtre en maille d'acier inoxydable qui se trouve dans la théière.

Körper aus weißem Porzellanguß. Deckel aus gedrechseltem Aluminium, innen mit grauem, außen mit rosa Epossidieharz gefärbt. Teeaufguß durch einen extra Filter aus rostfreiem Stahl, der in die Kanne eingelassen ist.

Su-Mi Tang Cremiera / Cream jug / Pot à crème / Sahnespender / Zuccheriera / Sugar bowl / Sucrier / Zuckerdose, 1992, Ø cm 7,5, h 14, cl 27

Porcellana bianca realizzata a colaggio.
Cast white porcelain.
Porcelaine blanche réalisée par coulage.
Weißer Porzellanguß.

Voilà-Voilà Vassoio rettangolare / Rectangular tray / Plateau rectangulaire / Rechteckiges Tablett, 1992, cm 30 x 45, h cm 2,5

Corpo realizzato mediante tranciatura e imbutitura da una lamiera di acciaio inossidabile. Piedini in poliammide colore verde.
Nello stesso anno è stata introdotta una seconda versione in acciaio ASTM A 568.1 trattato a forno con resine epossidiche, colore nero.
Body made from a sheared and drawn sheet of stainless steel. Feet in green polyamide. In the same year a second version was introduced in ASTM A 568.1 steel, baked with epoxy resin. Colour: black.
Corps réalisé par découpage et emboutissage à partir d'une feuille d'acier inoxydable. Pieds en polyamide de couleur verte. La même année a été introduite une seconde version en acier ASTM A 568.1 traité au four avec des résines époxydes, de couleur noire.
Körper erhalten durch Schnitt und Tiefziehen von rostfreiem Stahlblech. Füße aus grünem Polyamid. Im gleichen Jahr eine zweite Version aus Stahl ASTM A 568.1 mit Epossidieharz hitzebehandelt, schwarz.

Mister Meumeu Formaggiera con grattugia / Parmesan cheese cellar / Fromagère / Käsedose mit Reibe, 1992, cm 20,5 x 8,5, h cm 13,5

Corpo e coperchio sono prodotti in ABS. Manico e cucchiaino in poliammide madreperlato. Il corpo della grattugia è in acciaio AISI 430. All'interno del coperchio quattro piccoli magneti hanno la funzione di sostenere la grattugia, quando non è in uso. È prodotto in tre versioni-colore: avorio, verde e marrone (quest'ultima è uscita di produzione nel 1995).
Body and pid are made out of ABS. Handle and spoon in mother-of-pearl polyamide. The body of the grater is in AISI 430 steel. Four little magnets inside the cover hold the grater in place when it is not being used. Produced in three colours: ivory, green and (since 1995) brown.
Le corps et le couvercle sont produits en ABS, le manche et la cuillère en polyamide nacré. Le corps de la râpe est en acier AISI 430. A l'intérieur du couvercle, quatre petits aimants soutiennent la râpe lorsque celle-ci n'est pas utilisée. Produit en trois versions-couleur: ivoire, vert et marron (cette dernière n'est plus produite depuis 1995).
Körper und Deckel hergestellt aus ABS. Griff und Löffel in Polyamid und Perlmutt. Die Reibe ist aus Stahl AISI 430. Vier kleine Magnete im Innern des Deckels halten die Reibe, wenn sie nicht in Gebrauch ist. Drei Farbversionen wurden produziert: elfenbein, grün und braun (letztere aus der Produktion 1995).

Les ministres Centrotavola / Table centrepiece / Centre de table / Tischaufsatz, 1996, Ø cm 29, h cm 14

Corpo realizzato mediante tranciatura e imbutitura da una lamiera di acciaio inossidabile. Piedini in resina termoplastificata traslucida, in due versioni-colore: grigio e arancio.
Body made of a sheared and drawn sheet of stainless steel. Feet in translucid thermo-plastic resin. Colours: grey and orange.
Corps réalisé par découpage et emboutissage à partir d'une feuille d'acier inoxydable. Pieds en résine thermoplastique translucide. Versions-couleur: gris-orange.
Geschnittener und tiefgezogener Körper aus rostfreiem Stahlblech. Füße aus transparentem Thermoplastharz. Farbversionen: grau, orange.

Dessoo Sottopiatto / Underplate / Dessous-de-plat / Platzteller, 1996, Ø cm 29,5
Resina termoplastica (SAN) in due versioni-colore: bianco-avorio e rosso. Può accogliere sia il piatto Platoo che il taglierino Planchatoo che la ciotola Soossoop.
SAN thermo-plastic resin. In two colour versions: ivory-white and red. Can be used with Platoo plate, Planchatoo chopping-board and the Soossoop bowl.
Résine thermoplastique (SAN) en deux versions-couleur: blanc-ivoire et rouge. Peut recevoir aussi bien le plat Platoo que la planche à découper Planchatoo ou le bol Soossoop.
Thermoplastharz (SAN) in zwei Farbversionen: weiß-elfenbein und rot. Geeignet für den Teller Platoo, das Schneidebrettchen Planchatoo und die Schale Soossoop.

Platoo Piatto piano / Plate / Assiette plate / Flacher Teller, 1996, Ø cm 27
Porcellana bianca smaltata color avorio. Realizzato per stampaggio ad iniezione con cottura a 1200 gradi. Può essere sovrapposto al sottopiatto Dessoo e contenere la ciotola Soossoop e il taglierino Planchatoo.
White porcelain with ivory glaze. Injection-moulded and fired at 1200°. It can be used with the Dessoo underplate, or with the Soossoop bowl and the Planchatoo cutting-board.
Porcelaine blanche émaillée couleur ivoire. Réalisée par moulage à injection avec cuisson à 1200°. Peut être placée sur le dessous-de-plat Dessoo et contenir le bol Soossoop et la planche à découper Planchatoo.
Emailliertes weißes Porzellan, elfenbeinfarben. Spritzpreßverfahren bei 1200 Grad. Paßt auf den Untersatz Dessoo und unter die Schale Soossoop und das Schnittbrettchen Planchatoo.

Soossoop Ciotola / Bowl / Bol / Teller, tiet, 1996, cm 23 x 19, h cm 6
Porcellana bianca smaltata color avorio. Realizzato per stampaggio ad iniezione con cottura a 1200 gradi.
White porcelain with ivory glaze. Injection-moulded and fired at 1200°.
Porcelaine blanche émaillée couleur ivoire. Réalisé par moulage à injection avec cuisson à 1200°.
Emailliertes weißes Porzellan, elfenbeinfarben. Spritzpreßverfahren bei 1200 Grad.

Planchatoo Taglierino / Cutting board / Planche à découper / Schnittbrett, 1996, Ø

cm 17. Prodotto in due versioni: in marmo
contenente un elevato quantitativo di quarzo e in legno. Può essere sovrapposto sia
al sottopiatto Dessoo che al piatto Platoo.
In two versions: wood or high-quartz marble. It can be used on both the Dessoo underplate and the Platoo plate.
Produite en deux versions: en marbre à teneur élevée de quartz et en bois. Elle peut
se superposer tant au dessous-de-plat
Dessoo qu'au plat Platoo.
Hergestellt in zwei Versionen: aus Marmor
mit hohem Quarzgehalt und aus Holz. Paßt
zum Untersatz Dessoo und zum Teller Platoo.

Boatoo Tazza XL / XL Cup / Tasse XL / Tasse XL (cl 35), 1996, cm 18,5 x 13, h cm 9
Porcellana bianca smaltata color avorio.
Realizzato per stampaggio ad iniezione con
cottura a 1200 gradi.
White porcelain with ivory glaze. Injectionmoulded and fired at 1200°.
Porcelaine blanche émaillée couleur ivoire.
Réalisé par impression à injection avec
cuisson à 1200°.
Emailliertes weißes Porzellan, elfenbeinfarben. Spritzpreßverfahren bei 1200 Grad.

Boatoo Tazza da caffè-filtro e da tè / Cup
for filter-coffee and tea / Tasse à café-filtre
et à thé / Tasse für Filterkaffee und Tee (cl
19), 1996, cm 12 x 7,5, h cm 8,5
Porcellana bianca smaltata color avorio.
Realizzato per stampaggio ad iniezione con
cottura a 1200 gradi.
White porcelain with ivory glaze. Injectionmoulded and fired at 1200°.
Porcelaine blanche émaillée couleur ivoire.
Réalisée par moulage à injection avec cuisson à 1200°.
Emailliertes weißes Porzellan, elfenbeinfarben. Spritzpreßverfahren bei 1200 Grad.

Boatoo Tazza da caffè / Coffee cup / Tasse
à café / Kaffeetasse (cl 8), 1996, cm 10,5 x
6, h cm 8. Porcellana bianca smaltata color
avorio. Realizzato per stampaggio ad iniezione con cottura a 1200 gradi.
White porcelain with ivory glaze. Injectionmoulded and fired at 1200°.
Porcelaine blanche émaillée couleur ivoire.
Réalisée par moulage à injection avec cuisson à 1200°.
Emailliertes weißes Porzellan, elfenbeinfarben. Spritzpreßverfahren bei 1200 Grad.

Gloogloo Bicchiere universale / Drinking
glass / Verre universel / Allzweck-Becher,
1996, Ø cm 7, h cm 14
Cristallo. La coppa è realizzata girata sof-

fiata in automatico, la base è passata. Le due parti vengono unite a caldo.
Crystal. The body of the glass is machine-blown and turned, the base is moulded. The two parts are then heat-welded.
Cristal. La coupe est soufflée sur un tour automatique, la base est pressée; les deux parties sont réunies à chaud.
Kristall. Der Becher ist maschinell geblasen, der Fuß gepreßt. Die beiden Teile werden heiß verbunden.

Mangetoo Cucchiaio, forchetta, coltello e cucchiaino da tavola / Spoon, fork, knife and teaspoon / Cuillère, fourchette, couteau et petite cuillère / Löffel, Gabel, Messer und Löffelchen, 1996, cm 20,5, cm 20,5, cm 24, cm 15. Acciaio inossidabile 18/10. Coltello in acciaio AISI 320. Lama forgiata.
18/10 stainless steel. Knife in AISI 320 steel. Forged blade.
Acier inoxydable 18/10. Couteau en acier AISI 320. Lame forgée.
Rostfreier Stahl 18/10. Messer aus Stahl AISI 320. Geschmiedete Klinge.

Vasoo Vasetto per fiori / Vase / Petit vase à fleurs / Blumenvase, 1996, Ø cm 5,7, h cm 21,9. Corpo in cristallo soffiato a bocca. Gancio in acciaio inossidabile.
Body in hand-blown crystal. Stand in stainless steel.
Corps en cristal soufflé à la bouche. Poignée en acier inoxydable.
Körper aus mundgeblasenem Kristall. Haken aus rostfreiem Stahl.

Sootoo Sottopentola / Trivet / Dessous de casserole / Topfuntersetzer, 1996, Ø cm 16,5, h cm 1,7. Corpo realizzato mediante tranciatura e imbutitura da una lamiera di acciaio inossidabile. La superficie corrugata è ottenuta con una unica operazione di deformazione plastica al bilanciere.
Body made of a sheared and drawn sheet of stainless steel. The corrugated surface is obtained with one operation using a stamping press.
Corps réalisé par découpage et emboutissage à partir d'une feuille d'acier inoxydable. La surface plissée est obtenue par une unique opération de déformation plastique à la presse.
Geschnittener und tiefgezogener Körper aus rostfreiem Stahlblech. Die gerillte Oberfläche wurde durch einen einzigen Arbeitsgang mit der Handpresse eingeprägt.

Fentoo Punteruolo per formaggio / Parmesan cheese cutter / Poinçon pour fromage /

Parmesanspatel, 1996, cm 11 x 5,2. Pomolo in resina termoplastica colore verde. Punta in acciaio inossidabile stampato a caldo, arrotatura e lucidatura fatte a mano.
Handle in green thermo-plastic resin. Blade in heat-pressed stainless steel, finished and polished by hand.
Poignée en résine thermoplastique de couleur verte. Pointe en acier inoxydable imprimé à chaud, aiguisé et poli à la main.
Knauf aus thermoplastischem Harz, grün. Spitze aus heißgepreßtem rostfreiem Stahl, Schliff und Politur in Handarbeit.

Epluchtoo Pelapatate / Potato-peeler / Éplucheur / Kartoffelschäler, 1996, cm 9,8 x 5,3
Acciaio inossidabile e pomolo in resina termoplastica colore verde.
18/10 stainless steel and thermoplastic resin knob, green.
Acier inoxydable 18/10 et pommeau en résine thermoplastique, vert.
Edelstahl 18/10 und Knauf aus thermoplastischem Harz, grün.

Htoo Mezzaluna / Chopping knife / Hachoir / Wiegmesser, 1996, cm 15,5 x 13,4
Pomolo in resina termoplastica colore verde. Corpo in acciaio incrudito, per mantenere il tagliente nel tempo.
Handles in green thermo-plastic resin. Blade in strain-hardened steel, to maintain the cutting edge over a length of time.
Poigneé en résine thermoplastique de couleur verte. Corps en acier écroui pour préserver son tranchant.
Knauf aus thermoplastischem Harz, grün. Körper aus gehärtetem Stahl für dauerhafte Schärfe.

Tranchtoo Affettaformaggio / Cheese slicer / Coupe-fromage / Käseschneider, 1996, cm 14,8 x 6,6
Acciaio inossidabile 18/10 e pomolo in resina termoplastica colore verde.
18/10 stainless steel and thermoplastic resin knob, green.
Acier inoxydable 18/10 et pommeau en résine thermoplastique, vert.
Edelstahl 18/10 und Knauf aus thermoplastischem Harz, grün.

Pizzatoo Rotella tagliapizza / Pizza-cutter / Rouelle à découper pour pizza / Pizzaroller, 1996, cm 12 x 6,3
Acciaio inossidabile e pomolo in resina termoplastica colore verde.
18/10 stainless steel and thermoplastic resin knob, green.
Acier inoxydable 18/10 et pommeau en résine thermoplastique, vert.
Edelstahl 18/10 und Knauf aus thermoplastischem Harz, grün.

Pastatoo Tagliapasta / Pastry-cutter / Rouelle à découper pour pâtes / Tiegroller, 1996, cm 12 x 6,3
Acciaio inossidabile 18/10 e pomolo in resina termoplastica colore verde.
18/10 stainless steel and thermoplastic resin knob, green.
Acier inoxydable 18/10 et pommeau en résine thermoplastique, vert.
Edelstahl 18/10 und Knauf aus thermoplastischem Harz, grün.

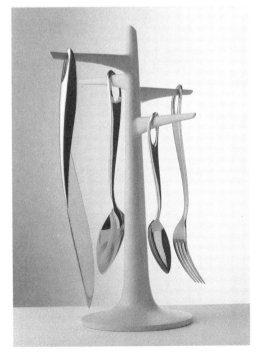

Judtoo Spremiagrumi / Lemon squeezer / Presse agrumes / Zitronenpresse, 1996, cm 12,7 x 5,2
Pomolo in resina termoplastica colore verde. Corpo realizzato in fili di acciaio inossidabile piegati e termobrasati tra di loro.
Handle in green thermo-plastic resin. Body made of stainless steel wire, bent together and heat-soldered.
Poignée en résine thermoplastique de couleur verte. Corps réalisé en fils d'acier inoxydable pliés et thermobrasés ensemble.
Knauf aus thermoplastischem Harz, grün. Körper aus rostfreiem gebogenem und heißgelötetem Stahldraht.

Presstoo Schiacciapatate / Potato-masher / Press-purée / Kartoffelstampfer, 1996, cm 23,2 x 7,4
Acciaio inossidabile 18/10 e pomolo in resina termoplastica colore verde.
18/10 stainless steel and thermoplastic resin knob, green.
Acier inoxydable 18/10 et pommeau en résine thermoplastique, vert.
Edelstahl 18/10 und Knauf aus thermoplastischem Harz, grün.

Casstoo Schiaccianoci / Nutcracker / Casse-noix / Nußknacker, 1996, cm 2,5 x 1,5, h cm 18. Ottone stampato a caldo, lucidato e cromato. Realizzato in due metà incernierate per mezzo di una spina in acciaio inossidabile 18/10.
Hot-pressed brass, polished and chrome-plated. The two parts hinged with a pin in 18/10 stainless steel.
Cuivre imprimé à chaud, poli et chromé. Réalisé en deux parties réunies par une charnière d'acier inoxydable 8/10.
Heiß gepreßtes, verchromtes und poliertes Messing. Die zwei Teile sind durch einen Bolzen aus rostfreiem Stahl 18/10 verbunden.

Mestolo, cucchiaione, forchettone, paletta, schiumarola, mestolino, posate insalata / Ladle, serving spoon and fork, spatula, skimmer, sauce spoon, salad-servers / Louche, cuillère, fourchette, pelle, écumoire, petite louche, couverts à salade / Schöpfkelle, Löffel, Gabel, Tortenheber, Schaumlöffel, Rührlöffel, Salatbesteck, 1996, cm 35,7 - cm 33,2 - cm 34,1 - cm 39 - cm 36,6 - cm 29,4 - cm 30,7
Acciaio inossidabile 18/10.
18/10 stainless steel.
Acier inoxydable 18/10.
Rostfreier Stahl 18/10

Arbratoo Alberello portaposate / Tree-shaped cuterly hanger / Petit arbre porte-couverts / Besteckbäumchen, 1996, Ø cm 11, h cm 28,5.
Resina termoplastica color verde, con una base in acciaio inossidabile montata a pressione sfruttando la elasticità del materiale del corpo.
Grey thermo-plastic resin, whose elasticity is exploited to pressure-mount the stainless steel base.
Résine thermoplastique de couleur vert, avec base en acier inoxydable montée à pression en mettant à profit l'élasticité du matériau du corps.
Thermoplastharz, Farbe grün. Fuß aus rostfreiem Stahl wurde unter Druck am elastischen Körper angebracht.

Dédé Figura / Figure / Figure / Figur, 1996, cm 17,8 x 16,3, h cm 16,7
Alluminio fuso in conchiglia. Base in gomma naturale antiscivolo.
Mould-cast aluminium. Base in natural, anti-slip rubber.
Aluminium fondu en coquille. Base en caoutchouc naturel antidérapant.
Aluminium, Muschelguß. Fuß aus rutschfestem Naturkautschuk.

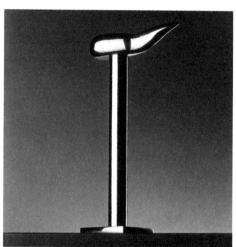

Smoky Christiani Cavatappi / Corckscrew / Tire-bouchon / Korkenzieher, 1986, h cm 27
Alluminio fuso in conchiglia, lucido. Vite teflonata. Prodotto dal 1986 al 1995 da Owo, Francia. Nel 1996 entra in produzione Alessi.
Polished cast aluminium. Teflon-coated screw. From 1986 to 1995 produced by Owo, France. Since 1996 part of the Alessi catalogue.
Aluminium moulé en coquille, brillant. Vis revêtue de teflon. Produit de 1986 à 1995 par Owo, France. Mis en production par Alessi en 1996.
Aluminium, Muschelguß, glänzend. Schraube teflonverkleidet. Von 1986 bis 1995 von Owo, Frankreich, produziert. 1996 nimmt es Alessi ins Programm.

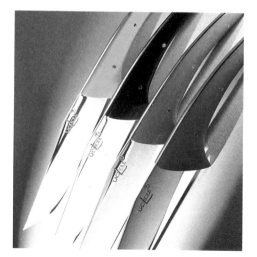

Jo Jo Long Leg Coltello per formaggi / Cheese knife / Couteau à fromage / Käsemesser, 1986, cm 29,5.
Manica in bakelite colore verde, giallo, nero, bordeaux. Lama in acciaio inossidabile. Prodotto dal 1986 al 1995 da Owo, Francia. Nel 1996 entra in produzione Alessi.
Handle in green, yellow, black, burgundy bakelite. Blade in stainless steel. From 1986 to 1995 produced by Owo, France. Since 1996 part of the Alessi catalogue.
Manche en bakélite couleur vert, jaune, noir, bordeaux. Lame en acier inoxydable. Produit de 1986 à 1995 par Owo, France. Mis en production par Alessi en 1996.
Griff aus grün, gelb, schwarz, bordeauxfarbig Bakelit. Klinge aus rostfreiem Stahl. Von 1986 bis 1995 von Owo, Frankreich, produziert. 1996 nimmt es Alessi ins Programm.

Laguiole grande Coltello a serramanico / Serrated knife / Couteau à cran d'arrêt / Klappmesser, 1986, cm 11,5 + 9,5
Manico in alluminio lucido. Lama in acciaio inossidabile. Prodotto dal 1986 al 1995 da Owo, Francia. Nel 1996 entra in produzione Alessi.
Handle in polished aluminium. Blade in stainless steel. From 1986 to 1995 produced by Owo, France. Since 1996 part of the Alessi catalogue.
Manche en aluminium brillant. Lame en acier inoxydable. Produit de 1986 à 1995 par Owo, France. Mis en production par Alessi en 1996.
Griff aus glänzendem Aluminium, Klinge aus rostfreiem Stahl. Von 1986 bis 1995 von Owo, Frankreich, produziert. 1996 nimmt es Alessi ins Programm.

Berta Youssouf Segnaposto / Place-marker / Marque-place / Platzanzeiger, 1987, cm 5,5
Alluminio tornito, lucido. Prodotto dal 1987 al 1995 da Owo, Francia. Nel 1996 entra in produzione Alessi.
Polished turned aluminium. From 1987 to 1995 produced by Owo, France. Since 1996 part of the Alessi catalogue.
Aluminium façonné brillant. Produit de 1987 à 1995 par Owo, France. Mis en production par Alessi en 1996.
Gedrechseltes Aluminium, glänzend. Von 1987 bis 1995 von Owo, Frankreich, produziert. 1996 nimmt es Alessi ins Programm.

Joe Raspoutine Portacandela da muro / Wall candle-holder / Bougeoir mural / Wandkerzenhalter, 1987, cm 20 x 11
Alluminio fuso in conchiglia, lucido. Prodotto dal 1987 al 1995 da Owo, Francia. Nel 1996 entra in produzione Alessi.
Polished cast aluminium. From 1987 to 1995 produced by Owo, France. Since 1996 part of the Alessi catalogue.
Aluminium moulé en coquille, brillant. Produit de 1987 à 1995 par Owo, France. Mis en production en 1996 par Alessi.
Aluminium, Muschelguß, glänzend. Von 1987 bis 1995 von Owo, Frankreich, produziert. 1996 nimmt es Alessi ins Programm.

Chab Wellington Gancio attaccapanni / Wall coat-hanger / Portemanteau / Kleiderhaken, 1987, cm 20 x 5,3
Alluminio fuso in conchiglia, lucido. Prodotto dal 1987 al 1995 da Owo, Francia. Nel 1996 entra in produzione Alessi.
Polished cast aluminium. From 1987 to 1995 produced by Owo, France. Since 1996 part of the Alessi catalogue.
Aluminium moulé en coquille, brillant. Produit de 1987 à 1995 par Owo, France. Mis en production par Alessi en 1996.
Aluminium, Muschelguß, glänzend. Von 1987 bis 1995 von Owo, Frankreich, produziert. 1996 nimmt es Alessi ins Programm.

Mimi Bayou Maniglia per cassetti / Drawer handle / Poignée de tiroir / Schubladengriff, 1987, cm 5
Alluminio fuso in conchiglia, lucido. Prodotto dal 1987 al 1995 da Owo, Francia. Nel 1996 entra in produzione Alessi.
Polished cast aluminium. From 1987 to 1995 produced by Owo, France. Since 1996 part of the Alessi catalogue.
Aluminium moulé en coquille, brillant. Produit de 1987 à 1995 par Owo, France. Mis en production par Alessi en 1996.
Aluminium, Muschelguß, glänzend. Von 1987 bis 1995 von Owo, Frankreich, produziert. 1996 nimmt es Alessi ins Programm.

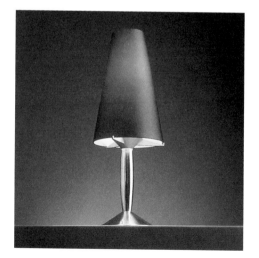

O'Kelvin Portacandela da tavola / Table candlestick / Bougeoir de table / Tischkerzenhalter, 1989, cm 14 x 36
Piede in alluminio tornito lucido. Abat-jour in vetro in quattro versioni-colore: verde, blu, cognac e trasparente. Prodotto dal 1989 al 1995 da Owo, Francia. Nel 1996 entra in produzione Alessi.
Base in polished turned aluminium. Glass abat-jour in four possible colours: green, blue, cognac and transparent. From 1989 to 1995 produced by Owo, France. Since 1996 part of the Alessi catalogue.
Pied en aluminium façonné au tour, brillant. Abat-jour en verre en quatre versions-couleur: vert, bleu, cognac et transparent. Produit de 1989 à 1995 par Owo, France. Mis en production par Alessi en 1996.
Fuß aus gedrechseltem Aluminium, glänzend. Abat-jour in vier Farbversionen: grün, blau, cognac und durchsichtig. Von 1989 bis 1995 von Owo, Frankreich, produziert. 1996 nimmt es Alessi ins Programm.

Joe Cactus Posacenere / Ashtray / Cendrier / Aschenbecher, 1990, cm 20,5 x 9
Bakelite in tre versioni-colore: ocra e verde, rosso e verde, nero e verde. Prodotto dal 1990
al 1995 da Owo, Francia. Nel 1996 entra in produzione Alessi.
Bakelite in three possible colour combinations: ochre and green, red and green, black and
green. From 1990 to 1995 produced by Owo, France. Since 1996 part of the Alessi catalogue.
Bakélite en trois versions-couleur: ocre et vert, rouge et vert, noir et vert. Produit de 1990 à
1995 par Owo, France. Mis en production par Alessi en 1996.
Bakelit in drei Farbversionen: ocker und grün, rot und grün, schwarz und grün.
Von 1990 bis 1995 von Owo, Frankreich, produziert. 1996 nimmt es Alessi ins Programm.

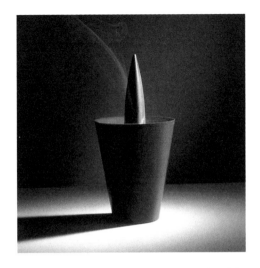

Stationnery: Secrets, Pensées, Gaieté, Liberté Scatole portatutto, porta-blocco note, portalapis e portalettere / All-purpose holder, notebook holder, pencil holder and letter holder /
Boîte porte-objets, porte bloc-notes, porte-crayon et porte-lettres / Allzweckschachtel, Schachteln für Block-notes, Bleistifte, Briefe, 1992, cm 23 x 18, h cm 5,5 (h cm 9 portalettere / letter
holder / porte-lettres / Schachtel für Briefe)
Bakelite colore bordeaux. Prodotte dal 1992 al 1995 da Owo, Francia. Nel 1996 entrano in
produzione Alessi.
Burgundy bakelite. From 1992 to 1995 produced by Owo, France. Since 1996 part of the
Alessi catalogue.
Bakélite couleur bordeaux. Produits de 1992 à 1995 par Owo, France. Mis en production par
Alessi en 1996.
Bordeauxfarbenes Bakelit. Von 1992 bis 1995 von Owo, Frankreich, produziert. 1996 nimmt
es Alessi ins Programm.

Coo Coo Sveglia-radio / Radio alarm-clock / Réveil-radio / Radiowecker, 1996, cm 10,7 x
10,7, h cm 22,5
Orologio al quarzo analogico in ABS colore terracotta. Sveglia tramite radio o melodia con
volume regolabile. Quadrante orologio illuminabile. Prodotta da Thomson per Alessi dal
1996.
Analog clock, quartz controlled, made in ABS, terracotta coloured. Alarm on radio or melody,
with adjustable volume. Back lighting. Produced by Thomson for Alessi since 1996.
Horloge à quartz analogique, produit en ABS, couleur terracotta. Réveil par la radio ou par la
sonnerie avec volume réglable. Cadran de l'horloge éclairable. Produire de Thomson pour
Alessi depuis 1996.
Analoge Quarzuhr aus ABS, terracottafarbig. Alarm und Radiowecker mit verstellbaren Lautstärke. Beleuchtbares Ziffernblatt. Hergestellt von Thomson für Alessi von 1996.

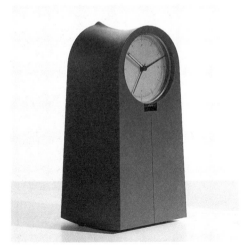

PROGETTO GRAFICO / GRAPHIC DESIGN / GESTALTUNG
CONCEPTION GRAPHIQUE / SOTTSASS ASSOCIATI
MARIO MILIZIA, ANTONELLA PROVASI

QUESTO VOLUME E' STATO STAMPATO DALLA ELEMOND S.P.A.
PRESSO LO STABILIMENTO DI MARTELLAGO (VE)
THIS VOLUME WAS PRINTED AT THE ELEMOND S.P.A. PLANT
IN MARTELLAGO (VE) / CE VOLUME A ÉTÉ IMPRIMÉ PAR
ELEMOND S.P.A. À MARTELLAGO (VE) / DIESES BUCH WURDE
VON ELEMOND S.P.A. BEI MARTELLAGO (VE) GEDRUCKT